パッケージ
デザイン
の
入り口

小玉 文

エムディエヌコーポレーション

とつぜん
あらわれた
すてきなサムシング。

ひとびとが集まってきました。

雨にあたると汚れてしまうぞ
なにかで保護しよう

やわらかい！
流れていかないようにしよう

遠くからでも
めだつように
目印をつけるか

こいつは危険ではないのか？
とりあえず直接触れないように
覆っておくべきだ。

きもちわるい

飾り付けをしたら
もっとすてきになるかなー

あたらしい
燃料になりそう

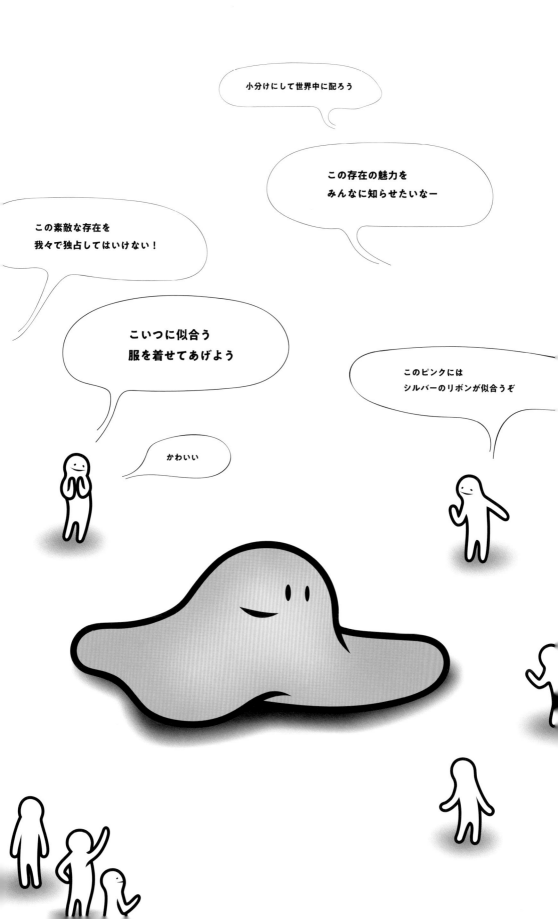

いろいろな意見がありますが、大きく４つにわかれるようです。

やわらかい！
流れていかないようにしよう

雨にあたると汚れてしまうぞ
なにかで保護しよう

汚れが
つきやすそう

大事にしたい

すてきなピンクを
心をこめておもてなししよう

こいつは危険ではないのか？
とりあえず直接触れないように
覆っておくべきだ。

弱そう

ハートの型に
流し込んでみよう

かわいい

飾り付けをしたら
もっとすてきになるかなー

いい感じの呼び方を
考えなくちゃ

魅力的にしたい

ツヤっと
光らせてみよう

このピンクには
シルバーのリボンが似合うぞ

祭りだ！
飾り立てるぞー！

この存在の魅力を
みんなに知らせたいなー

後世にまで
しっかりと伝えていこう

いいわぁ

良さを伝えたい

この素敵な存在を
我々で独占してはいけない！

このなめらかさは
見たことないよね

こいつに似合う
服を着せてあげよう

これぞ宇宙だ

遠くからでもめだつように
目印をつけるか

固めれば
保管しやすいよね

小分けにして
世界中に配ろう

使いやすくしたい

あたらしい
燃料になりそう

活用すべし

動かしやすいように
車輪をつけよう

いちばん合った
方法を
探しにいこう

第 1 章
大事にしたい

第 2 章
魅力的にしたい

第 3 章

良さを伝えたい

第4章

使いやすくしたい

資料編

本書記載の内容について

本書で使用するすべてのブランド名と製品名、商標および登録商標は一般に各社の所有物です。また本書に記載されている内容（技術情報、固有名詞、URL、参考書籍など）は、本書執筆時点の情報に基づくものであり、その後予告なく変更・売り切れ・廃番・価格変更する場合があります。また、本書では廃番のため現在入手できないパッケージの商品が含まれています。これらはパッケージデザインの歴史上、有意義なものとして掲載しました。あらかじめご了承ください。

第 5 章

もしかして
なにもしなくてもいい ……？

パッケージのこれから 166

第 1 章

大事

にしたい

悪い虫がつかないように、大事に育てられた女の子のことを「箱入り娘」というように、
人は、ものが汚れないように保護するために、なにかを「包む」ことを始めたのかもしれません。
大切にしたいという丁寧な思いやりの気持ちは、次第に包み方の形式を生み、
保護に適した素材や方法を生み出していくことになります。

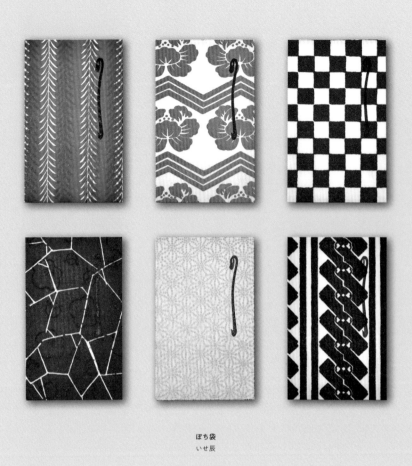

ぽち袋
いせ辰

1-1 「つつむ」の気持ち

WRAPPED IN KINDNESS

ものを何かに包んで
渡したいと思う気持ち

今月の
給料だよ

たとえば、人にお金を手渡すとき。「むきだしのままで渡す
のは、ちょっと乱暴だなぁ......」とためらう気持ちから、人は
ものを包もうとするのかもしれません。包むという行為には、
相手に気持ちよく受け取ってほしいという思いやりの心や、
自分の感謝の気持ちを伝えたいという想いが込められています。

POINT 1

「ぽち」袋は「ちょっと」包む気持ち

現在では、おもにお年玉をいれるために使われるぽち袋ですが、昔は芸妓さんや舞妓さんに渡す祝儀袋のことを指していました。お金をむき出しのまま渡すのは失礼だという考えから、半紙などに小銭を包んで渡したことがはじまりです。「ぽち」には「ちいさな（これっぽち）」という意味があり、お金を渡すときに「少ないですが……」と気遣う、日本人の謙虚な美意識があらわれています。

POINT 2

伝統を受け継ぐ「いせ辰」のぽち袋

「いせ辰」は、江戸末期1864年から続く老舗の版元。伝統的な木版手摺りの技法を継承しながら、本来の千代紙の姿を今に伝えています。江戸千代紙は、伝統紋様・花鳥風月・歌舞伎など、江戸庶民が好む粋や洒落っ気のあるモチーフが特徴。いせ辰では1000種類にも及ぶ千代紙やおもちゃ絵の他、そんな江戸の粋なデザインを施したぽち袋を活版印刷でつくっています。

薄焼きおかきとぽち袋のコラボレーション

おかき専門店「赤坂柿山」による、米菓と和菓子の新菓子処「ひょうひょう庵」。気持ちを伝えるアイテムとして日本人に長く愛されるぽち袋の存在に着目し、いせ辰製の様々な絵柄のぽち袋に薄焼きおかきを封入した「ぽちおかき」を販売しています。ちょっとした感謝の気持ちを伝えるときに贈りたいお菓子です。

ぽちおかき
ひょうひょう庵

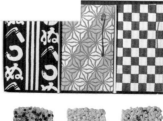

POINT 3

漢字の「包」のなりたち

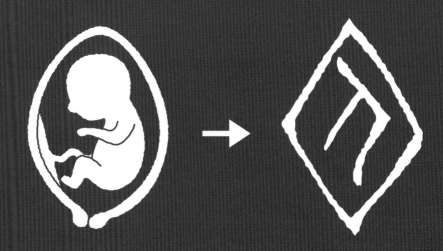

上図右は漢字の起源といわれる中国最古の文字で、「甲骨文」と呼ばれています。

胎児の形を表す「巳」と外側の囲むような形とが組みあわされて、「包」という字になりました。

この漢字は「お母さんのお腹の中に胎児がいる状態」を表しています。

外側の形は、後に人が腕を伸ばして物を抱きかかえる姿を表す「勹」となりました。

甲骨文	金文	小篆	隷書	楷書	現代の楷書体
占いに用いられた中国最古の文字。牛の肩甲骨や亀の甲羅に刻まれ、鋭い直線の組みあわせで構成された形が特徴。	殷中期頃から使われた文字。金とは青銅を指し、青銅器に鋳込まれ（刻まれ）た。なめらかで曲線的な形が特徴。	秦の始皇帝が文字の統一のために定めた、金文から続く文字の形を整理・簡略化した書体。現代でも印章などに用いられる。	小篆をさらに簡素に直線的にした書体で、漢代の官吏の業務効率を改善した。「波勢」という波打つ横画が特徴。	後漢末から三国時代にかけて発生した書体。現在最も標準的とされており、一画一画を続けず筆を離して書かれ、とめ・はね・はらいなどが特徴。	「巳」は常用漢字外なため、「包」が常用漢字に指定された際に「己」に変更された。抱・胞・泡・砲なども同様。

気持ちを包む ちいさな形 「おひねり」

日本には、ちいさなものやお金などを紙で包み捻って渡す「おひねり」という文化があります。古く、人々は神仏に海の幸や山の幸を供えており、米は紙で巻いて包み「おひねり」として供えました。貨幣が普及してからは米の代わりに金銭も供えるようになりました。現在では、ご贔屓の歌舞伎役者が登場したり見栄を決めたりしたときに、右図のように硬貨を包んだ色とりどりの「おひねり」が客席から投げられています。

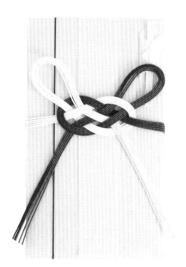
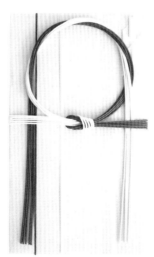

ご祝儀袋
TIER

水引の形に込められた お祝いの気持ち

水引とは、祝儀や不祝儀の際に用いられる封筒や贈答品の包み紙にかけられる飾り紐のこと。色や結ぶ形で用途が決まっています。左の形は「あわじ返し」。寄せては返す波のように、慶びが繰り返すように、何度繰り返してもよい祝い事で用いられる形です。右の形は「輪結び」。全て滞りなく丸く納まるように、縁を切らないように、余った水引を切らずに輪にして纏めた結び方で、婚礼に好んで用いられる形です。

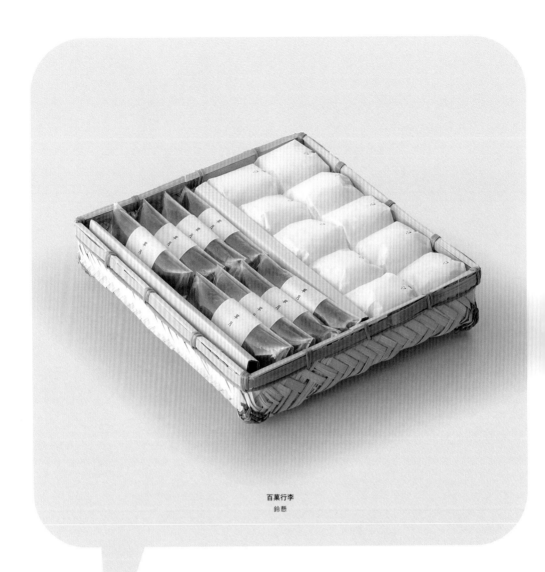

百菓行李
鈴懸

1-2 ていねいに贈る形
A CAREFUL GIFT

背筋の伸びた
美しく設えられた贈り物

「包む（つつむ）」という言葉は「つつましい」「慎む」に通じ、「控えめにして目立たないようにすること」という意味があります。包むという行為は、相手を慮る奥ゆかしい気持ちから生まれたともいえます。贈答品の包み方や折り方に、昔から受け継がれてきた日本人の心遣いのかたちをみることができます。

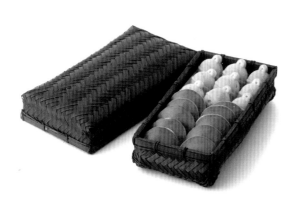

POINT 1

竹籠に納められた
特別な贈り物

和菓子店 鈴懸では、通常の紙箱の他に、特別な贈り物をしたい人が有料で注文できる2種類の竹籠が用意されています。春夏は涼しげな白い籠、秋冬はあたたかみのある黒い籠（左図）。季節にあわせた佇まいが風流です。

POINT 2

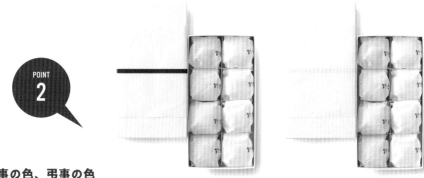

慶事の色、弔事の色

日本では、慶事（結婚・出産などのお祝い事）と弔事（葬儀・法事などのお悔やみ事）のそれぞれに決められた作法があります。用いる「色」も重要な要素のひとつ。慶事においては赤や金などの華やかな色、弔事においては無彩色や黄などのしめやかな色を用います。鈴懸では、慶事には臙脂、弔事には黄の帯を印刷した熨斗紙を用意しています。

POINT 3

繊細な詰めあわせ

和三盆糖でつくられた干菓子「りん」。半透明の薄い和紙でつくられた扇型の個包装の中に、ちいさな鈴が1粒納められています。和紙を留める赤いシールが点々と並ぶ様子はかわいらしく、桐箱に納められた12粒のうち1粒だけ赤い「りん」が入っている遊び心も嬉しいお菓子です。

慶事の包み方 弔事の包み方

慶事（結婚・出産などのお祝い事）と弔事（葬儀・法事などのお悔やみ事）で
決められている包み方の作法は、いずれも贈る相手への心配りから生まれたものでした。

慶事	弔事

慶事の水引には、何度あってもうれしい出産や進学祝いなどに用いる「蝶結び」と、一度きりにしたいお見舞いや結婚祝いなどに用いる「結び切り」の2種類があります。水引をかける上包みは、下の折り返しが手前に来るように重ねて、福を受け止めて逃さないようにします。

弔事は一度きりにしたいお悔やみ事なので、水引は「結び切り」の形にします。上包みは慶事とは逆に、上の折り返しが手前に来るように重ねることで、悲しみを心に留めず流せるように口を下向きにします。これは、悲しみにより頭が垂れる様子を表すともいわれています。

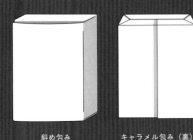

斜め包み　　　　　キャラメル包み（裏）

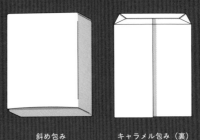

斜め包み　　　　　キャラメル包み（裏）

慶事の斜め包みは、正面から見ると上に折り返しの部分がきます。やはり、上から入った福を受け止めて逃さないようにします。キャラメル包みの場合は、箱に着物を着せるように、正面から見て右側が手前に来るように紙を重ねます。

弔事の斜め包みは、正面から見て下に折り返しの部分がきます。こちらも悲しみを上から下に流すようにしています。キャラメル包みも慶事とは逆で、故人に死に装束を着せるように、正面から見て左側が手前に来るように紙を重ねます。

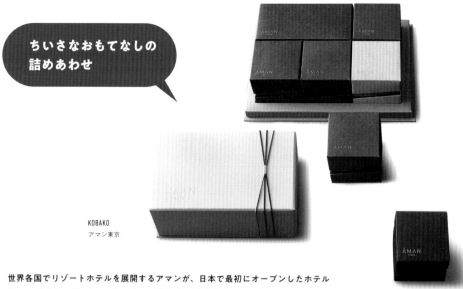

ちいさなおもてなしの詰めあわせ

KOBAKO
アマン東京

世界各国でリゾートホテルを展開するアマンが、日本で最初にオープンしたホテル「アマン東京」のギフトパッケージ。お菓子が入った小箱を選んで詰めあわせた様子は、伝統的な石畳文様（市松文様）のよう。水引にインスピレーションを受けてデザインされたギフトリボンや、「白金（灰色）」「藍鉄色（濃い青色）」「藍媚茶（オリーブ系の茶色）」といった和の伝統色による展開など、日本のホテルならではの趣向が凝らされています。

伝統とモダンが融合した京の贈り物

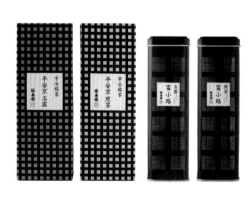

寛政二年創業の京都の老舗茶舗「福寿園」。デザイナーの鹿目尚志氏は「格子」というグラフィック表現をデザインの軸にすることで、京文化の伝統と現代的な美意識を両立させることに成功しました。ブランドコンセプトからパッケージまで、一貫した思想が美しい世界観を生み出しています。

福寿園
京都本店
ギフトパッケージ
福寿園

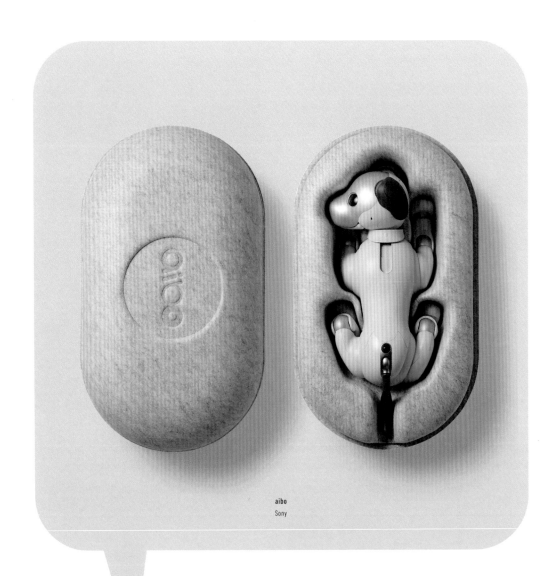

aibo
Sony

1-3 「まもる」の形
TO KEEP YOU SAFE

中身を大切に
保護するために

梱包材は、輸送時の衝撃や陳列時の温度・湿度の変化など、様々な状況から内容物を保護し、破損や汚れを防がなければなりません。中身に適した形状や材質を用いて美しくデザインされたパッケージの「まもる形」からは、ただ保護するだけではない、商品への愛情や、ものを大切に送り出そうとする心が伝わってきます。

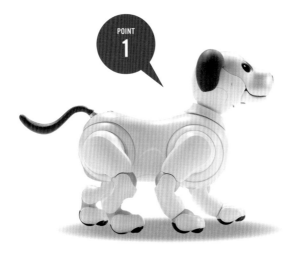

POINT 1

大切な相棒 aibo

1999年からSonyが販売しているペットロボットのシリーズ。aiboとはArtificial Intelligence roBOt（開発用ロボット）の略で、AI（人工知能）、EYE（目、視覚）、日本語の「相棒」（aibou, aibō）にちなんだ名前です。一般的な家電とは異なり、かわいい愛玩動物・パートナーとしてのロボットの可能性を探る製品です。

POINT 2

しっぽの先まで
やさしく包むコクーン

やわらかい蓋を開けると、そこには繭に包まれて眠るように格納されたaiboが。周囲をやさしく守る布のような素材は、ペットボトルのリサイクル材を50％使用したPETを立体的にフェルト成型したもので、衝撃吸収効果があります。眠るaiboを通常の電化製品のように梱包するのではなく、あたたかく守っています。

POINT 3

電源をいれると
眠りから目覚めるaibo

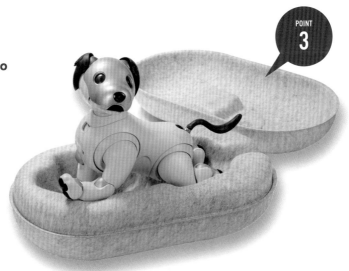

家に届いた瞬間から、家族の一員として感じてほしい。それがプロジェクトチームの願いでした。それなら「普通のダンボールで梱包してはダメだ、そこを工夫しよう」。眠った姿勢で届いたaiboは、電源をいれると起き上がるように起動します。愛情とこだわりをもって「生命の誕生・出会い」が演出されています。

写真提供　point 1：Sony　左, point 2,3：公益社団法人日本パッケージデザイン協会

いろいろな緩衝材

既製品の箱に品物をいれる場合、気泡緩衝材や丸めた紙などを隙間に詰めます。
くしゃくしゃにした浮世絵という緩衝材にゴッホが衝撃を受けたように、
ここで紹介するような、少し変わった緩衝材からはじまる素敵なストーリーがあるかもしれません。

Cushion san

sanodesign

ウレタンフォームのやわらかいコビトたちが
身を挺して中身を守ってくれます。

はぁとぷち®

川上産業

ハート形のプチプチ（気泡緩衝材）。
ピンク以外にも様々な色があります。

コンフェッティ

Meri Meri（アイハラ貿易）

カラフルな透け感のある紙でできた紙吹雪。
画像提供：トゥールズ新宿店

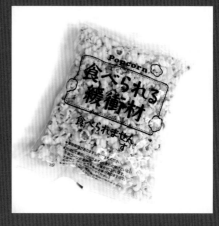

食べられる緩衝材

あぜち食品

お菓子の緩衝材として、商品よりも大きな
ポップコーンの袋が使用されています。

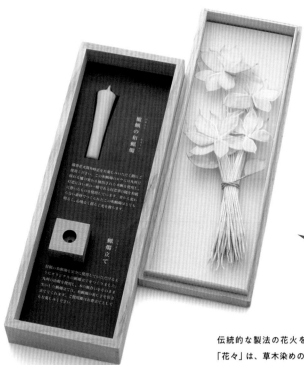

花々
筒井時正玩具花火製造所

**桐箱に守られて
熟成する花火**

伝統的な製法の花火を今に伝える筒井時正玩具花火製造所の
「花々」は、草木染めの和紙を花びらのように造形した線香花火
です。和蝋燭と山桜製の蝋燭立ても納められた二段重ねの桐箱は、
大切な瞬間まで花火を熟成保存するためのパッケージ。桐箱で
保存された花火はやわらかく温かな火花を散らすようになります。

親さじ・子さじの形にあわせて

OYAKOSAJI
山のくじら舎

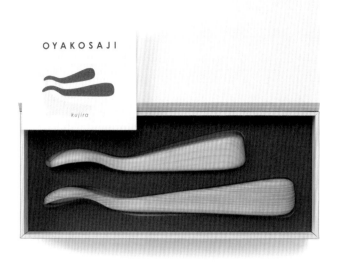

長いさじは親が離乳食を食
べさせるためのさじ、短い
さじは赤ちゃんが自分で食
べるためのさじです。それ
ぞれの形に型抜きされた仕
切りは、商品を保護しなが
ら、さじのシルエットの違
いを引き立たせています。

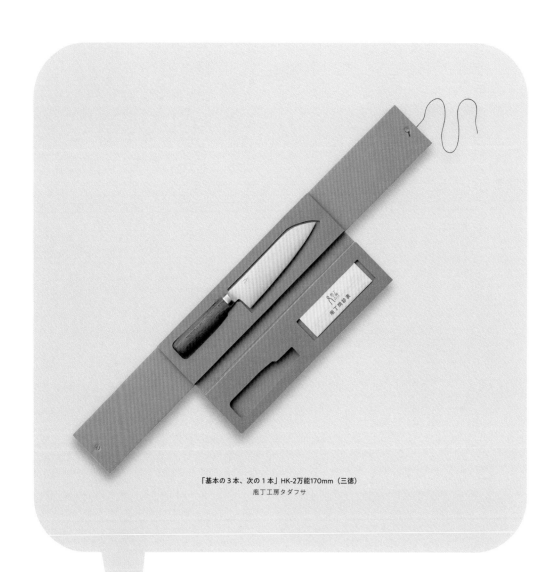

「基本の3本、次の1本」HK-2万能170mm（三徳）
庖丁工房タダフサ

1-4　ダンボールの魅力

RUGGED & LIGHT

軽い、安い、衝撃吸収。
定番の包装資材

クッション性があり、衝撃に強く、丈夫なのに軽くて加工しやすい「ダンボール」の登場は、パッケージの世界に大きな影響を与えました。身近で安価な包装資材と思われがちですが、漂白のされていない色や飾り気の無い無骨な風合いを、ダンボール特有の魅力と捉えて生み出されたモダンなデザインも多数あります。

POINT 1

積層ダンボールで刃物を安全に収納

昭和23年に新潟県三条市で創業した庖丁メーカータダフサでは、出刃庖丁、牛刀、刺身庖丁など様々な種類の庖丁を製造販売しています。ダンボールをそれぞれの庖丁の形に型抜きして積層させたパッケージは、2012年に廣村デザイン事務所が考案したもの。素材の厚みとクッション性とを活かし、刃物をスマートに収納できます。無骨なダンボールの質感が、シンプルなモダンデザインを引き立てています。

末永く使ってもらうための「通い箱」

タダフサでは庖丁の研ぎ直しサービスを行っており、研ぎ直しの際にはこの箱を、輸送時に繰り返し使用される「通い箱」として使うことを想定しています。何度も開け閉めできるように、留め具には茶封筒などによく見られる丸タック紐が使用されています。

POINT 2

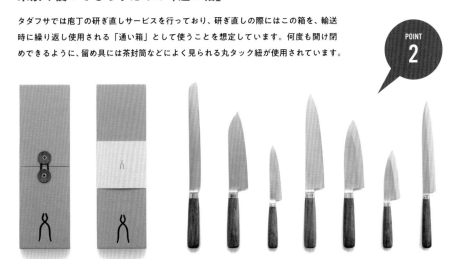

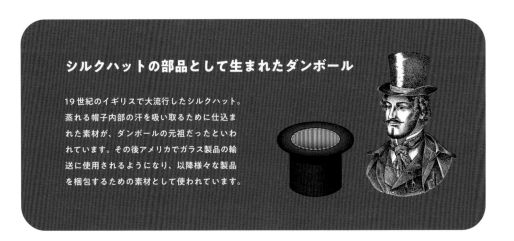

シルクハットの部品として生まれたダンボール

19世紀のイギリスで大流行したシルクハット。蒸れる帽子内部の汗を吸い取るために仕込まれた素材が、ダンボールの元祖だったといわれています。その後アメリカでガラス製品の輸送に使用されるようになり、以降様々な製品を梱包するための素材として使われています。

もっと知りたい ダンボール

ダンボールの構造

断面の波の形が「段」に見えること、そして素材に「ボール紙」を用いていたことから「ダンボール」という名が付けられました。波状に成型されたパーツ（中芯）を2枚のライナーで挟んだ3層構造の「両面ダンボール」が一般的ですが下図のような様々なダンボールがあります。

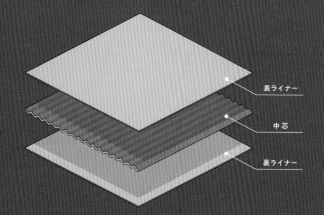

表ライナー

中芯

裏ライナー

片面ダンボール

1枚のライナーに中芯を貼りあわせたもの

両面ダンボール

片面ダンボールの段頂にライナーを貼りあわせたもの

複両面ダンボール

両面ダンボールと片面ダンボールを貼りあわせたもの

複々両面ダンボール

複両面ダンボールと片面ダンボールを貼りあわせたもの

フルートについて

中芯の波形のことをフルートと呼びます。19世紀イギリス貴族が付けていたヒダのある襟をヒントに紙を折ったことがはじまりだったといわれ、この構造がクッション性を生み出しています。フルートには右図のような種類があり、箱の種類や用途によって使い分けられています。

約15 mm　AAAフルート（トライウォール）

約10 mm　AAフルート（バイウォール）

約8 mm　ABフルート

約5 mm　Aフルート

約3 mm　Bフルート

約1.5 mm　Eフルート

約0.8 mm　Gフルート

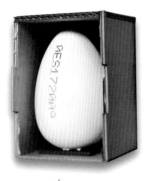

なめらかな卵と 無骨なダンボールのギャップ

CODE EGG
RUBEN ALVAREZ

スペインのチョコレートアーティストRuben Álvarezさんが制作した白くて大きな美しい卵形のチョコレート。デザインスタジオZoo Studioはこの卵に、安価な大量生産品のように事務的なコードをひとつずつスタンプし、無骨なダンボールの箱で梱包しました。真っ白な卵と無漂白のダンボールが、魅力的なギャップを生み出しています。

集中線ダンボール
スタームービング

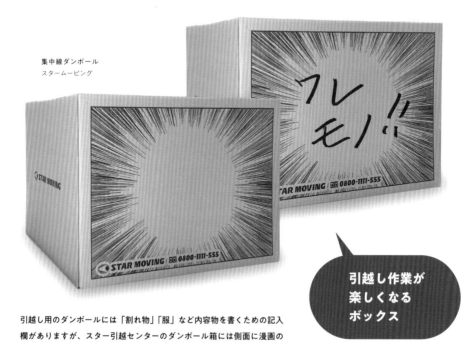

引越し作業が楽しくなるボックス

引越し用のダンボールには「割れ物」「服」など内容物を書くための記入欄がありますが、スター引越センターのダンボール箱には側面に漫画の集中線が大きく印刷されており、その中央に文字を書けるようになっています。部屋の中に複数の箱を積み上げた様子は、まるでコマ割りされた漫画の１ページ。面倒な引越し作業が少し楽しくなるアイデアです。

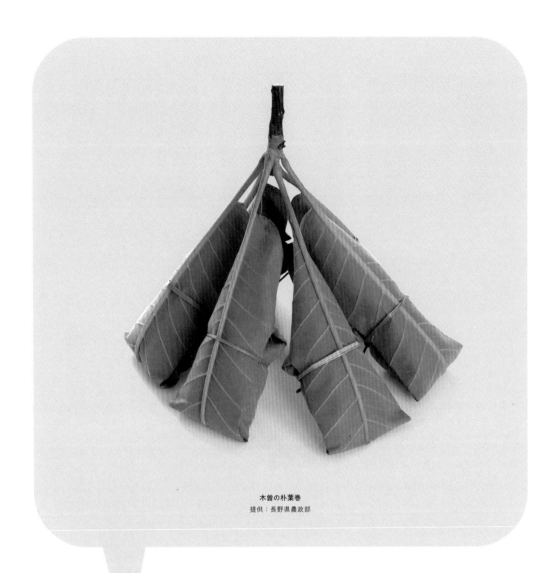

木曽の朴葉巻
提供：長野県農政部

1-5　自 然 物 で つ つ む

LIVE WITH NATURE

身の回りにある
素材を利用する

原始の人間がモノを「包もう」「溜めよう」としたとき、簡単に手に入る素材を用いたのは自然なことだったと想像できます。パッケージの起源は、大きな葉っぱや、実の殻、動物の皮などだったのではないでしょうか。日本では昔から現在まで、藁・朴・竹・笹などの身近な植物を生かして、モノを包んできました。

POINT 1

「包」に使われてきた 「朴」の木の葉

朴の木の葉である「朴葉」の大きさは、20cmから50cmほどにもなります。そのうえ丈夫で、昔からモノを包むのに使われてきました。近年では朴葉に抗菌作用があると分かっていますが、昔から朴葉に包んだ食べ物が痛みにくいことは知られており、ご飯や、餅などを包むのに使われてきました。「朴（ほお）」は「包（ほう）」の意だといわれるほど、包むのに適した素材です。

POINT 2

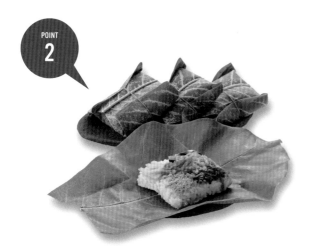

木曽の暮らしに 欠かせなかった朴葉

長野県の木曽谷と下伊那南部の山村では朴葉の殺菌・防腐作用を活かした郷土料理が数多くつくられてきました。左図は酢飯と具材を朴葉に包んだ「朴葉寿司」。手を汚さず食べられる、農作業や山仕事の携帯食です。食べた後の葉は捨てれば自然と土に還る、エコなパッケージです。

POINT 3

枝付きのまま包む 「朴葉巻」

木曽地方の「朴葉巻」は、枝付きの朴葉を繋げたまま、あんの入った米粉の餅を包んでまるごと蒸した、伝統的な和菓子です。葉が硬いと餅を包みにくいため、5月から7月までの柔らかい若葉の時期につくられます。枝付きの野趣あふれる姿は魅力的なだけでなく、まとめて携帯できる機能性もあったと思われます。

提供：御菓子司 田ぐち

33

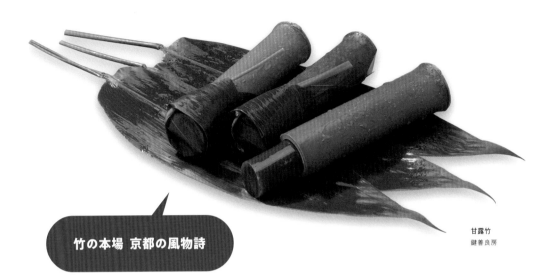

甘露竹
鍵善 良房

竹の本場 京都の風物詩

鍵善良房（かぎぜんよしふさ）の「甘露竹（かんろたけ）」は、青竹に水羊羹を流し込んで固めた京都の名物です。盆地である京都の土壌や自然条件（蒸し暑い夏と底冷えする冬）は堅くて艶のある良質な竹の生育に適しており、昔から京都では防腐・殺菌作用のある竹を様々な場面で活用してきました。かつては京都郊外の亀岡などで多く採取されましたが、現在では九州や四国の真竹を使用しています。

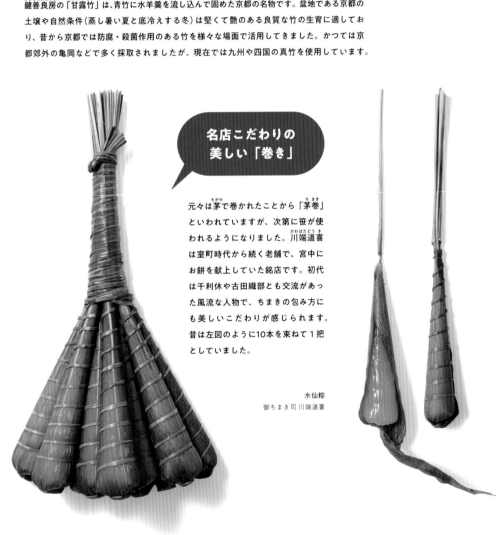

名店こだわりの美しい「巻き」

元々は茅（ちがや）で巻かれたことから「茅巻（ちまき）」といわれていますが、次第に笹が使われるようになりました。川端道喜（かわばたどうき）は室町時代から続く老舗で、宮中にお餅を献上していた銘店です。初代は千利休や古田織部とも交流があった風流な人物で、ちまきの包み方にも美しいこだわりが感じられます。昔は左図のように10本を束ねて1把としていました。

水仙粽
御ちまき司 川端道喜

**イカの形を
イカした徳利**

イカの胴体を徳利状に成型乾燥さ
せてつくられるイカ徳利は、日本
の伝統的な水産加工品です。燗し
た日本酒をいれてしばらくおくと、
イカの旨味が酒に溶け出して美味
しくなります。徳利として数回
使ったあとは炙って食べられます。

イカ徳利

**伝八笠を二つ折りにした
大胆な包装**

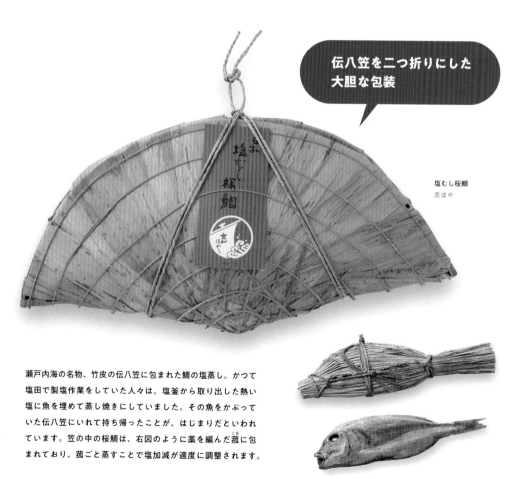

塩むし桜鯛
志ほや

瀬戸内海の名物、竹皮の伝八笠に包まれた鯛の塩蒸し。かつて
塩田で製塩作業をしていた人々は、塩釜から取り出した熱い
塩に魚を埋めて蒸し焼きにしていました。その魚をかぶって
いた伝八笠にいれて持ち帰ったことが、はじまりだといわれ
ています。笠の中の桜鯛は、右図のように藁を編んだ菰に包
まれており、菰ごと蒸すことで塩加減が適度に調整されます。

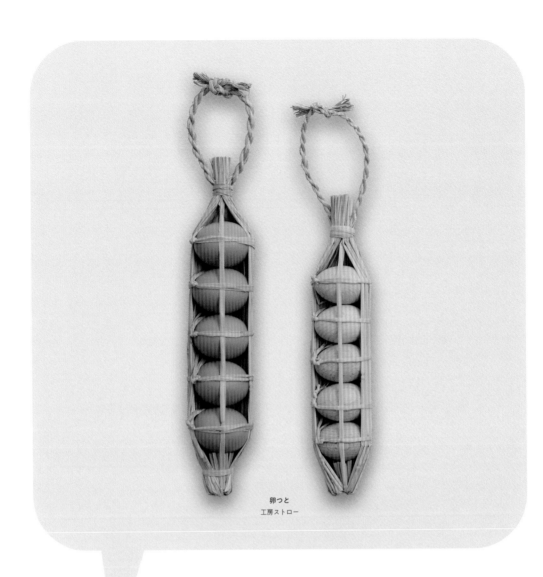

卵つと
工房ストロー

1-6 割れないように

FRAGILE!

壊れやすいものを
扱うための工夫

昔の日本人は、割れやすく固定しづらいタマゴを安全に持ち運ぶ
ため、身近に豊富にあった藁を用いて「卵つと」という包みを考え
出しました。現在では、精密機器などの壊れやすいものを梱包す
るため、専用に開発された特殊フィルムを用いて中身が外箱に
触れないように中空に固定するなど、様々な梱包方法があります。

POINT 1

タマゴそのものが
天然のパッケージ

鳥の卵は内部の生命を守る、構造的にすぐれたパッケージです。卵殻や貝殻など、なめらかな曲面状の薄い外壁で強度を保つ構造は「シェル構造」と呼ばれ、ドームの屋根など建築デザインにも活かされています。またタマゴ型は転がりにくく、もし転がったとしても元の場所に戻ってきます。外からの衝撃に強い卵ですが、中からの圧力に対しては非常に弱い力で割れるように出来ており、雛が孵るときには簡単に割ることができます。

POINT 2

身近な素材から
生まれた「卵つと」

タマゴの栄養価はとても高く、完全栄養食品ともいわれており、かつては贈答品やお見舞いの品として扱われていました。そこで生まれたのが、扱いやすさと美しさを兼ね備えた「卵つと」です。つと（苞）とは藁などを束ねたり編んだりして両端を縛り、包みとしたもの。稲作が盛んな日本では藁は身近な素材で、繊維が強くしなやかで扱いやすく、壊れやすいものを包むには最適でした。

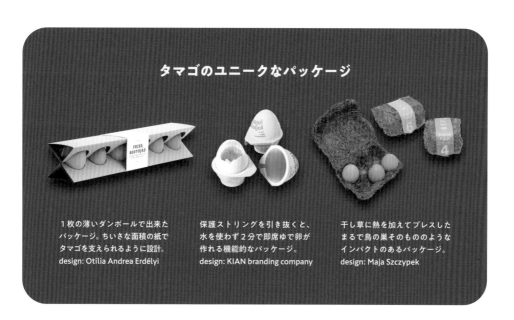

タマゴのユニークなパッケージ

1枚の薄いダンボールで出来たパッケージ。ちいさな面積の紙でタマゴを支えられるように設計。
design: Otília Andrea Erdélyi

保護ストリングを引き抜くと、水を使わず2分で即席ゆで卵が作れる機能的なパッケージ。
design: KIAN branding company

干し草に熱を加えてプレスしたまるで鳥の巣そのもののようなインパクトのあるパッケージ。
design: Maja Szczypek

浮かせて守る 特殊フィルム梱包

ジャパン・プラス株式会社では、高い伸縮性をもつ強靭なポリウレタンフィルムを活かした
保護用の梱包資材を制作しています。梱包・組み立ての容易さと緩衝性とを兼ね備えています。

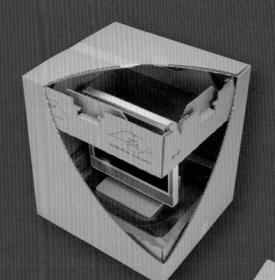

J1-BOX

独特の伸縮性と強度のあるフィルムで商品
を上下から挟み、箱の中空で固定します。
箱を閉めると、フィルムの張力でしっかりと
安定し、輸送時の振動や衝撃から守ります。

オルピタ

どんな形状の商品も、ダンボールとフィルムで
挟んで固定。フィルムとダンボールは一体化し
ており、梱包作業は約5秒。包装の簡素化にも
適し、通販用梱包材として注目されています。

P-BOX

プラスチックケースの上下のパーツそれぞれに
貼られたフィルムで商品を中空に固定します。
簡単包装なうえ、くり返し使用可能な透明容器
は、これひとつで梱包・輸送・保管が可能です。

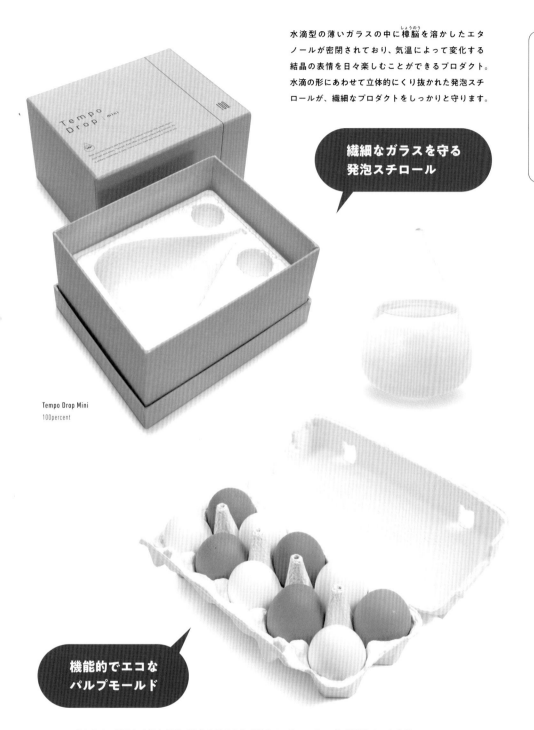

水滴型の薄いガラスの中に樟脳を溶かしたエタノールが密閉されており、気温によって変化する結晶の表情を日々楽しむことができるプロダクト。水滴の形にあわせて立体的にくり抜かれた発泡スチロールが、繊細なプロダクトをしっかりと守ります。

**繊細なガラスを守る
発泡スチロール**

Tempo Drop Mini
100percent

**機能的でエコな
パルプモールド**

モールドとは水で溶かした紙を金型で抄き上げる立体成型品のことで、タマゴの容器としておなじみの存在です。おもに古紙からつくられており、現在ではプラスチックに代わるエコな緩衝梱包材としても普及しています。モールドのタマゴパックはプラスチック製よりも頑丈で、通気性と吸湿性にすぐれており、夏場に結露が発生しても開封しないまま鮮度を保ちながら冷蔵庫で保存できます。

39

ねぇねぇ
それもいいけど

第 2 章

魅力[

にしたい

「飾りたい」という思いは、人の「個を表現したい」という願望に基づくものです。
例えば自身が着る服の色や絵柄、形や素材を選択することは自己表現のひとつであり、
より魅力的に見せるため、他との差別化を図るための戦略にもなります。
外の装飾が、そのものの内面に興味を持つきっかけとなることもあるでしょう。

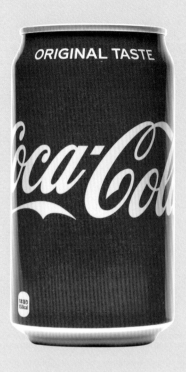

コカ・コーラ
日本コカ・コーラ

2-1　記憶にのこる色

IMPACTFUL COLOR

忘れない第一印象
色という個性

人間は、視覚からの情報のうち80％以上を「色」の情報とし
て認識するといわれているため、人々に一瞬で認知される強い
ブランドをつくるためには、ブランドカラーはとても重要です。
店頭や広告で目にした色の第一印象は「なんか、あの、赤い
パッケージの……」と、人々の記憶の奥深くにのこり続けます。

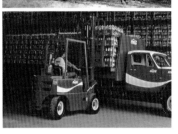

人々の記憶にのこった
コカ・コーラの赤い樽

1888年、実業家のエイサ・キャンドラー氏は、コカ・コーラの宣伝のためにシロップを運搬する樽を全て赤く塗りました。これが、コカ・コーラ社のコーポレートカラー「赤」のはじまりだといわれています。彼の精力的な販促活動により、コカ・コーラはアメリカのあらゆる州で手に入る国民的な飲料となりました。その後、樽が使われなくなってからも「赤」は大切に受け継がれ、時代にあわせて効果的に用いられてきました。

受け継がれる
「コークレッド」

現在このコーポレートカラーは「コークレッド」と呼ばれ、コカ・コーラ社の財産として守られています。赤の色味は厳密な数値で定められており、世界中のどの場所で制作する印刷物であっても全く同じ赤を再現できるよう、ルールが共有されています。色だけでも「コカ・コーラ」を想起させる強い存在感は、正確な色を再現し続ける努力の上に成立しています。

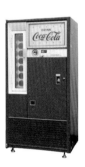
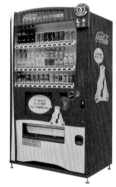

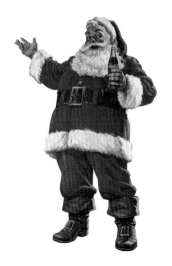

サンタクロースの服が
赤色になった理由

「赤い服を着た白ひげの陽気なおじいさん」というサンタクロースのイメージは、画家のハッドン・サンドブロム氏がコカ・コーラのクリスマスキャンペーン広告のために描いた絵から広まったといわれています。もともとサンタクロースの姿は妖精や小鬼など国によって異なり、服の色も青や緑など様々でした。この広告以降、全世界で赤い服のイメージが定着したことからも、コカ・コーラの影響力の大きさをみることができます。1931年、アメリカの雑誌「サタデー・イブニング・ポスト」に広告が掲載されて以降、1964年までの間にハッドン氏が描いた赤い服のサンタクロースの絵は、40点以上にものぼりました。

青い牛乳 赤い牛乳

牛乳やヨーグルトなど、同じ種類の商品が並べられた陳列棚を見ると
それぞれの会社が、異なるブランドカラーで商品を打ち出していることが分かります。

明治おいしい牛乳
明治

明治のコーポレートカラーは赤ですが、消費者調査を参考に、新鮮さや牛乳らしさを感じる色として、メインカラーを青に決定。商品名・青いアーチ・コップに牛乳を注ぐ写真がパックの中央にシンプルにレイアウトされており、堂々とした印象を感じさせます。佐藤卓さんによるデザイン。

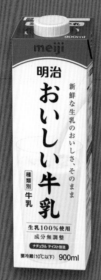

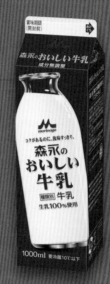

森永のおいしい牛乳
森永乳業

メインカラーの濃紺色は、高級感やリッチな印象を感じさせるとともに「光から牛乳の品質を守る」という、おいしさを保つ効果も兼ね備えています。商品名を大きな牛乳瓶に印刷されているかのように傾けてレイアウトしているところがユニーク。ランドーアソシエイツによるデザイン。

雪印メグミルク牛乳
雪印メグミルク

従来の牛乳のパッケージの常識だった青・白・グリーン系の色をあえて使わずに赤を用いることで、まったく新しい牛乳のブランドイメージを打ち出しました。遮光性を上げるために独自の改良を加えた赤色インキを用い、牛乳のおいしさを光から守っています。デザインは、電通／たき工房。

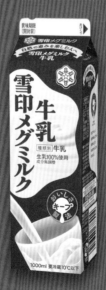

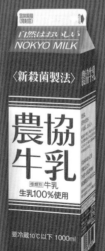

農協牛乳
協同乳業

シンプルで実直な印象は、農協への信頼感を抱かせます。印刷色は赤とバーコードの黒の2色のみ。記憶にのこる独特の赤は、店頭に置かれたときに蛍光灯の下で光り輝くような赤インキを独自に開発したもの。麹谷弘さんによる、50年以上販売され続けているロングセラーデザインです。

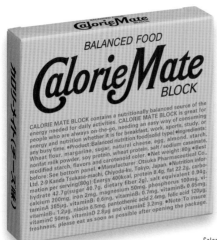

Calorie Mate
大塚製薬

色から感じる
強い個性

大塚製薬の商品は、いずれも明快なブランドカラーが印象にのこります。バランス栄養食「カロリーメイト」は、大胆な黄色と印象的なロゴタイプ、そこに含有する栄養成分を示す英語が組みあわされることで、唯一のオリジナリティが生まれています。健康飲料水「ポカリスエット」は、生命のルーツである青と波を表す白の2色が、クールでシンプルなイメージを体現しています。

POCARI SWEAT
大塚製薬

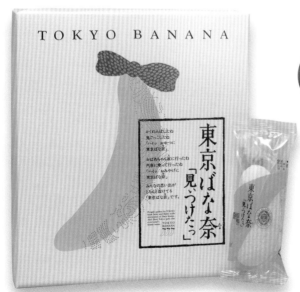

東京ばな奈「見ぃつけたっ」
グレープストーン

駅や売店で
見つけやすいイエロー

東京みやげとして、駅や売店で販売されている「東京ばな奈」。新幹線に乗る前の限られた時間の中で選ばれるためには、陳列された沢山の商品の中で目立つことが重要です。積み上げて陳列された際、遠目であっても大きなイエローの塊として認識できるように、箱の6面全てが黄色くなっています。

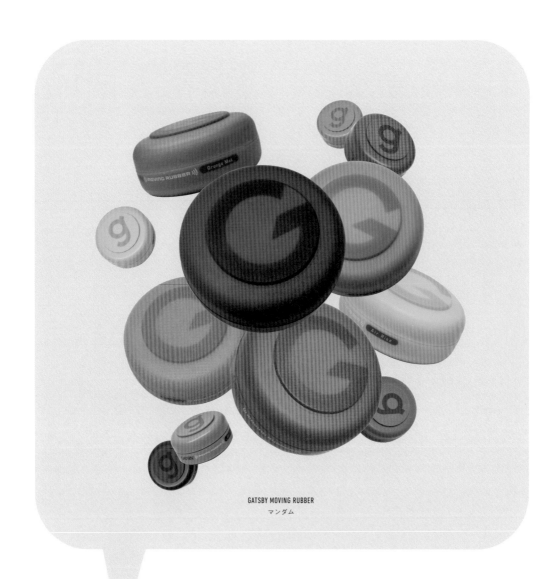

GATSBY MOVING RUBBER
マンダム

2-2 カラフルなシリーズ
COLORFUL SERIES

ブランディングの幅を広げる
色の展開

ひとつのブランドの中に数種類のシリーズ商品がある場合には、複数の色を用いたデザイン展開が効果的です。商品ごとの味の違いや、性質の違いから連想される色を用いることで、特徴を分かりやすく差別化できます。選ぶ色の明度と彩度の組みあわせにより、ブランドごとに独自の「トーン」が生まれます。

※モノクロでお送りしています

色でワックスの個性を表現

ギャツビー「ムービングラバー」は、ワックスごとに異なるそれぞれの特徴を、色と名前で直感的に分かりやすく表現しています。ウェットな質感に仕上がる「クールウェット」は澄んだブルー。躍動感のあるスタイリングに適した「スパイキーエッジ」はビビッドなピンク。マットな質感が特徴の「グランジマット」は落ち着いたグレー。数種類を揃えて、ファッションにあわせて使い分けたくなります。

リユースしたくなる
カッコかわいさ

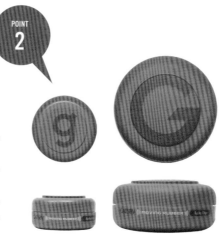

ムービングラバーのメインターゲットは、19歳前後の男子学生。丸いフォルムとポップなカラーで、店頭で目立つことはもちろん、使用後には小物いれとしてリユースしたくなる「カッコかわいい」アイテムです。スタッキング（積み重ね）も可能な凸面部には、GATSBYの「G（小サイズには小文字のg）」を大胆に配置。表面はラバーコーティングされており、無機質になりがちなプラスチックに有機的な温もりを与えています。小サイズは、持ち歩くのにもちょうど良い大きさです。

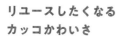

色を活用した
インフォグラフィックス

公式サイトでは、それぞれのワックスの色を用いて表やグラフによる紹介を行っています。自分が求めるヘアスタイルを「色」で探し、スタイリング方法などを調べることができます。

「特色」とカラーチップ

通常のCMYKインキ（シアン・マゼンタ・イエロー・ブラック）の掛けあわせでは再現できない鮮やかな色・微妙な中間色・メタリックなどを表現するためには、特別に調合された「特色」のインキを使用します。各インキメーカーが発行している色見本帳から色を選び、番号で指定します。

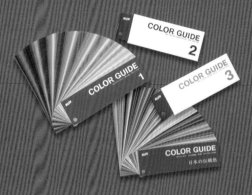

DICカラーガイドシリーズ
DICグラフィックス

DICカラーガイドシリーズは、1968年の初版発行以降グラフィックユースはもちろん、ファッション・インテリア・プロダクトなどの幅広い分野で活用されています。「明るく華やかな色調」「渋く落ち着いた色調」など、トーンごとに分けられたベーシックな色見本帳の他、「日本の伝統色」「フランスの伝統色」など国の伝統色ごとにまとめられたシリーズもあります。

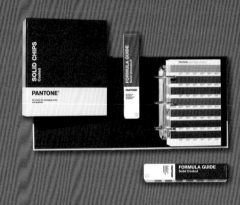

パントン®・ソリッドチップス
PANTONE®

アメリカのPANTONE社が発行している世界共通の色見本帳のひとつ。Coated（塗工紙）とUncoated（非塗工紙）の2種があり、紙の塗工の有無による印刷の仕上がりの違いを確認できます。パステル＆ネオンやメタリックカラーを収録したものもあり、カラーチップは1ページずつ購入可能。デザイン性の高さを活かし、パントンカラーを用いたマグカップやハンカチ、ノートなどのライセンスグッズも多数販売されています。

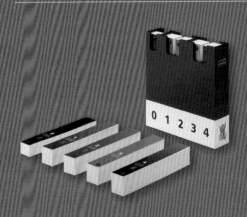

COLOR FINDER
東洋インキ

TOYO INKが提供している見本帳。日本ではじめて企画制作された色見本帳です。明度・彩度が近い色をグループ化した、コンパクトな5冊セット。それぞれのチップの端には、色のトーン名（ビビッドトーン、ライトトーンなど）が記載されており、木製のケースに収めて立てて収納できます。

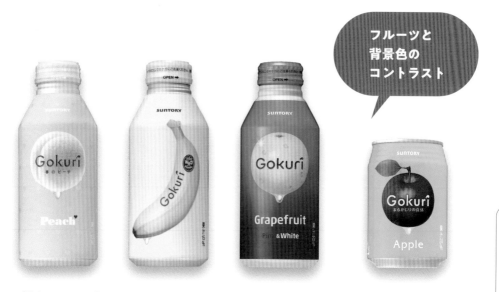

フルーツと
背景色の
コントラスト

Gokuri
サントリー

「Gokuri」は、果実まるごとのおいしさをゴクリと楽しめる果汁飲料。缶に描かれた果物の
イラストと背景色の組みあわせが、シンプルで強く印象にのこります。ピーチはピンクと水
色がガーリーでキュート。バナナは黄色の中に赤いシールが映えます。グレープフルーツは
黄色と鮮やかなブルーのコントラストが印象的。見るだけで楽しい気持になる配色です。

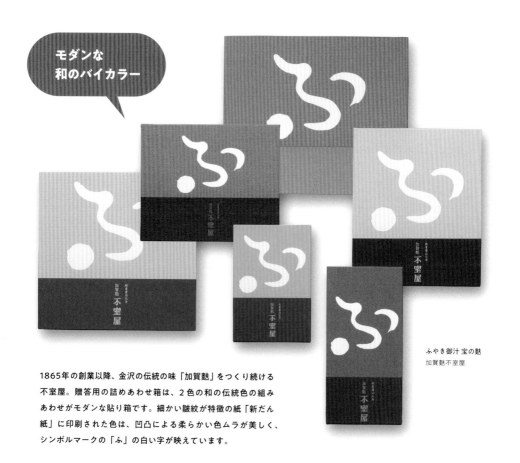

モダンな
和のバイカラー

ふやき御汁 宝の麩
加賀麩不室屋

1865年の創業以降、金沢の伝統の味「加賀麩」をつくり続ける
不室屋。贈答用の詰めあわせ箱は、2色の和の伝統色の組み
あわせがモダンな貼り箱です。細かい皺紋が特徴の紙「新だん
紙」に印刷された色は、凹凸による柔らかい色ムラが美しく、
シンボルマークの「ふ」の白い字が映えています。

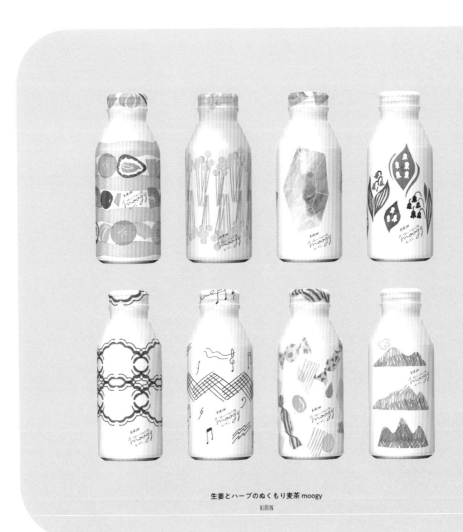

生姜とハーブのぬくもり麦茶 moogy
KIRIN

2-3 欲しくなるグラフィック
MY FAVORITE GRAPHICS

毎日が楽しくなる
「絵」の魅力

パッケージは立体的なキャンバスにもなります。印刷技術の向上により、様々な媒体にグラフィックを美しく印刷できるようになりました。部屋に絵を飾ったり好きな服を身に着けたりする感覚で、普段手にする飲料や食品といった身近なものも自分の好みにあわせて選択すると、日々の生活が楽しくなります。

今日のmoogyは どれにしよう？

moogy（ムーギー）は、毎日忙しい女性たちの生活にちいさな「幸せ（うるおい）」を届けたいというコンセプトから生まれた健康ブレンド麦茶。季節によって着る服やアクセサリーを変えるように、毎日飲むお茶のパッケージも気分や服にあわせて選べれば、持ち歩くのがもっと楽しくなるはず。デザインチームの女性たちが生み出す雑貨のような佇まいの素敵なデザインは、2016年の発売以降100種類以上にも及びます。

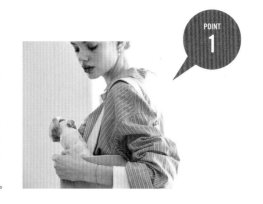

POINT 1

魅力的にしたい

細部まで嬉しいコダワリ

moogyには、ちょっと嬉しくなるこだわりがたくさん詰まっています。部屋に飾りたくなるほどかわいい配達ボックスには2種類のデザインが用意されており、どちらが届くかはお楽しみ。缶の裏側の原材料表示文字やアルミマーク、JANコードの数字などは全て手描き風のやさしいデザイン。moogyの世界を楽しんでほしいという想いが、細部にまで込められています。

POINT 2

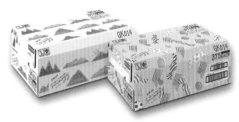

暮らしに馴染む やさしいグラフィック

公式instagramでは、ペンスタンドやプランターへの再利用や、日々の服やカバンとあわせたコーディネートなど、暮らしの中に素敵に馴染むmoogyが多数紹介されています。正面に印刷された商品名「moogy」や「KIRIN」の文字は適度にさりげなく、強すぎないようにデザインされており、雑貨として日常に馴染みやすいものになっています。

POINT 3

コーヒー豆の個性を表現

スターバックス リザーブ® は、コーヒーショップ スターバックスが世界中を巡って出会った
個性的なコーヒー豆のセレクションです。パッケージには、それぞれの豆の産地や味を
イメージさせるグラフィックカードがクリップで留められています。

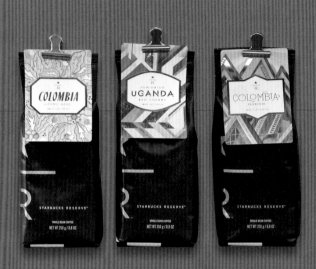

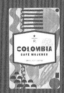

コロンビア カフェ ムヘレス

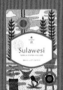

スラウェシ トラジャ
サパン ビレッジ

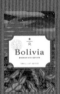

ボリビア ブエナビスタ
エステート

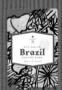

サンドライド ブラジル
セルタオ ファーム

ディカフェ コスタリカ
ハシエンダ アルサシア®

コロンビア ティンビオ

パプアニューギニア
アローナ バレー

ルワンダ ムホンド

コロンビア ラ ホヤ

ROASTERY TOKYO
パンテオン ブレンド®

ROASTERY TOKYO
ケニア ウカンバニ

ROASTERY TOKYO
プリンチ® ブレンド

STARBUCKS RESERVE®

54

削ぎ落とされた
シンプルな
コミュニケーション

1978年に発売された、シンプルな野菜や貝の缶詰。デザイナーの松永真さんは「人参なら人参」「トマトならトマト」と、素材そのものの魅力を美しく魅せることをコンセプトに、リアルな野菜のイラストレーションを用いた大胆なデザインを提案しました。商品名や原材料名などの文字情報は全て裏面に配置し、表面は極限までシンプルにグラフィックのみで表現。40年の時を経てなお斬新な魅力を感じる、美しい缶詰です。

紀文素材缶
紀文食品

ポケットに忍ばせたい
ファンキーな相棒

「眠気スッキリ！」のフレーズでおなじみ、運転時や仕事時のお供として親しまれる、強い清涼感が特徴の「ブラックブラックガム」。1つのパッケージに入った9枚の板ガムは、1枚ずつ異なるグラフィックの紙に包まれています。引き出すたびに新鮮な気持ちになります。

ブラックブラックガム
ロッテ

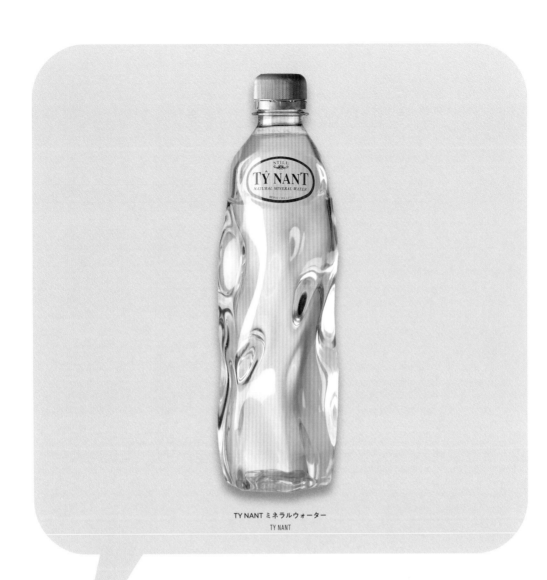

TY NANT ミネラルウォーター
TY NANT

2-4 ユニークなボトル
UNIQUE BOTTLE

重さ・質感・形とともに
記憶される体験

直接口を付けて飲んだり持ち歩いたりする飲料の容器は、手にした重さや質感・形などが商品のイメージとして記憶されます。例えば清涼飲料水はツルッとしたボトルに、熟成酒はざらっとした焼き物の瓶に入っていると、より美味しく感じるかもしれません。箱に比べデザインの自由度が高いことも特徴です。

POINT 1

有機的な「水」の形をとらえる

イギリスのカンブリア山地奥深くに水源をもつミネラルウォーター TY NANT（ティナント）には、ウェールズ語で「小川のそばの小屋」という意味があります。このボトルをデザインしたウェールズ出身のデザイナー Ross Lovegroveさんは、有機的な形状や自然曲線を取りいれるオーガニックデザイン（有機的なデザイン）の第一人者。自然や生物が本来持っている仕組みや美しさなどからインスピレーションを得てデザインをつくり上げています。左図はデジタルパッドによる「水」のイメージの素描。

デジタル技術で
立体構造を設計

水の有機的な形状をそのままボトルの形にするようなアイデアは前例が無く、当初は実現可能か分かりませんでした。そこで彼はデジタル技術で立体的な図を制作し、このアイデアの魅力や実現の可能性をアピールしました。

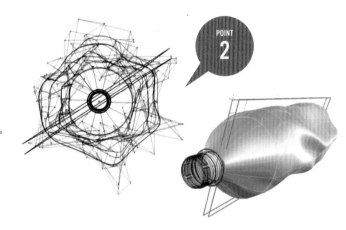

POINT 2

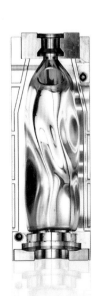
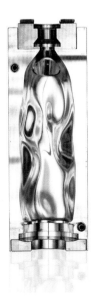

POINT 3

「水に皮膚を与えた」
という感覚

完成したボトルを手にしたとき「何も無いように感じ、失敗したと思った」というRossさん。しかし水を注いだとき、「無いという感覚でなければならなかった。私は水に皮膚を与えたのだ」と気づいたそうです。このボトルは、中に入った水の高さによって見え方が異なります。ひとつの製品から多くの個性を生み出せるこのボトルは、水そのものの象徴であり、現在のデザインに対する人々の認識を高めるものだとRossさんはいいます。

香水ボトルの世界

古くは宗教的な儀式や薬用として、現在では香りを楽しむために使用される香水。
ちいさなボトルには、それぞれの香りのコンセプトやブランドの美学が凝縮されています。

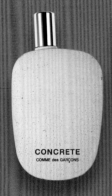

CONCRETE
COMME des GARÇONS

ガラス瓶をコンクリート素材で覆った
ハードな印象のボトルの中には、
第一印象を覆すソフトな香りの香水が
閉じ込められています。
先入観を破壊し、新たな感覚を与えてくれる香水。

FRESH COUTURE
MOSCHINO

一般的な家庭で目にする
「家庭用洗剤」をモチーフにした香水ボトルは
ジェレミー・スコットさんによるデザイン。
香水とは思えないボトルデザインによる
ギャップが、ユニークです。

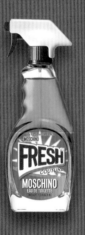

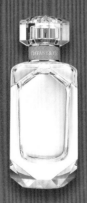 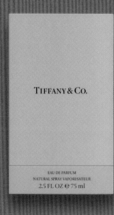

EAU DE PARFUM
Tiffany & Co. / Coty Inc.

ジュエラーとしてのティファニーの魅力を
盛り込んだボトル。底のデザインは「ティファニー
ダイヤモンド」の82面カッティングのイメージ。
肩にはオリジナルのエンゲージメントリング
「ルシダ」のデザインが施されています。

お酒の瓶の既成概念を超える

「ボトルをぽんと置いたとき、本来はどこから見ても表であるべきだ」と語るデザイナーの河北秀也さんは、どこにもラベルが貼られていないフラスコのような美しいボトルをデザインしました。コルクで栓がされた首の部分には試験管が用いられ、胴部は耐熱ガラスメーカーが製造しています。「美しすぎて、捨てるのに勇気がいる」という開発テーマのとおり、捨てる人はほとんどおらず、ワインのデカンタや花瓶など、様々な用途で再利用されています。

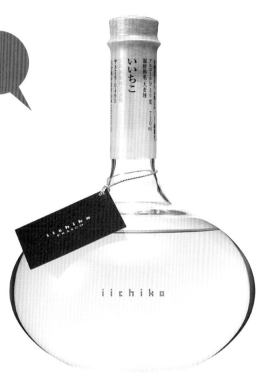

いいちこ フラスコボトル
三和酒類

暗闇で触っても「コカ・コーラ！」と分かる形

コカ・コーラのコンツアーボトル（胴部がくびれたボトル）は、1915年、アメリカのインディアナ州で生まれました。「暗闇で触っても、その形によって『コカ・コーラ』のボトルと分かるもの」を目指して開発された独特のフォルムは、大英百科事典に載っていたカカオ豆の絵（丸みを帯びた細長い形に溝の走る構造）から着想を得たものでした。ホブルスカート（裾がひざ下で極端に絞られたスカート）が流行した時代には「ホブルスカート・ボトル」と呼ばれたり、セクシーなスタイルの女優にちなんで「メイ・ウエスト・ボトル」と呼ばれたりして人々に親しまれてきました。

コンツアーボトル
コカ・コーラ

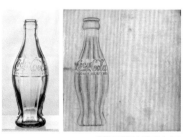

初期のデザインプロトタイプ

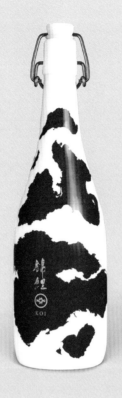
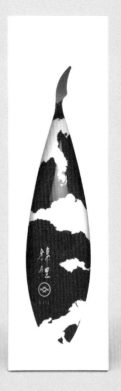

錦鯉
今代司酒造

2-5 パッケージ ユーモア
WITTY PACKAGING

ひらめきから生まれる
痛快なインパクト

アメリカの実業家ジェームス・W・ヤングは、著書『アイデアのつくり方』の中で「アイデアとは既存の要素の新しい組みあわせである」と述べています。誰もが知っているモノ・コトから類似点や共通項を見つけ出し、それらを新しく組みあわせることで、明快に伝わるインパクトのあるデザインが生まれます。

今代司は「金魚酒」ならず
威風堂々たる「錦鯉」

戦後の物資が乏しかった時代、多くの酒蔵は酒を水で薄めて販売していました。金魚が泳げるほど薄いという揶揄を込めて世間ではそれを「金魚酒」と呼んでいましたが、今代司酒造では決して酒を薄めなかったという逸話がのこっています。酒蔵を、新潟を、そして日本を代表する日本酒をつくろうという志から、日本酒「錦鯉」は生まれました。

錦鯉を表現するための
こだわり

白い瓶を鯉に見立てるためには、瓶の首の部分にまで模様が入っている必要がありました。しかし一般的な方法では、印刷は瓶の垂直部分にしかできません。そのため錦鯉は、模様が印刷された転写シートを手作業で瓶に貼り付け、窯で焼き付け定着させる方法で製造されています。貼り付け作業をしやすいように、模様はいくつかの塊に分断された形でデザインされました。

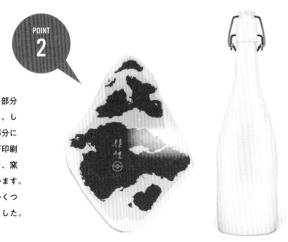

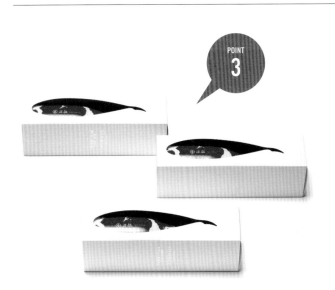

箱にいれて
さらに魅力的に

魚のシルエットの穴が開いた箱に完成した瓶をいれると、一瞬で「錦鯉だ」と伝わります。瓶自体の赤と白の色の組みあわせにはおめでたい印象があり、金の箔押しがされた高級感のある箱にいれられることで、大切に取り扱うべき価値があるものだと認識されます。また、箱があることで、お祝いの場面などにおいて贈答品として用いられやすいものになっています。

魅力的にしたい

「見立て」のおもしろさ

「見立て」とは、対象をそれと似た別のもので示す手法のことです。例えば、白砂で水の流れを表現する日本庭園の様式のひとつ、「枯山水」。大根おろしを雪に見立てた「雪見鍋」や、タマゴを月に見立てた「月見バーガー」。落語では、箸のように扇子の柄部分を持ち、逆の手をその下に添えることで蕎麦を食べる様子を表します。日本には、見立てによって想像力をふくらませる文化が根付いています。

即興かげぼしづくし

小道具を駆使してポーズをとり、障子に映った影法師で形をつくる愉快な宴会芸の様子を描いた歌川広重の浮世絵シリーズ「即興かげぼしづくし」。「根上りの松」と題されたこちらの作品では、根上り（地上に根が出ている状態）の松のシルエットを、2本の足と股引から垂らした帯紐を駆使して表現する中腰の男性が笑いを誘います。このような遊びは、酒宴の席で幇間などが興を盛り上げるために行われたものでした。

出典：『江戸の遊び絵』東京書籍

ミニチュア写真家 田中達也さん

日常にあるものをミニチュアの視点でとらえ、別のものに見立てて表現する、見立て作家 田中達也さんの作品「田舎ぶらし」。見慣れたブラシにジオラマ用のちいさな人形とシチュエーションが加わることで、思いがけないちいさな田舎暮らしの風景が生まれています。田中さんは、2011年からSNSで毎日1点ずつ新しい作品を発表し続けています。

Instagram：
instagram.com/tanaka_tatsuya

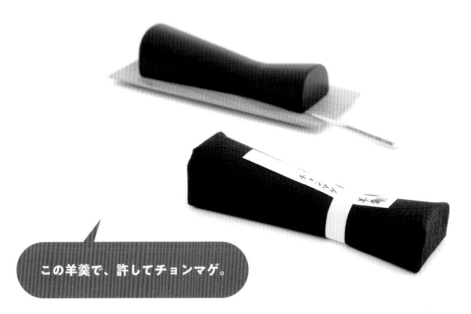

この羊羹で、許してチョンマゲ。

東京ミッドタウンアワード2009「日本の新しい手みやげ」のグランプリを受賞した
アイデア。江戸時代の独特な髪型「丁髷（チョンマゲ）」は、髷の形が「ゝ（チョン）」
に似ていることからその名が付けられました。ユーモラスな形をそのまま羊羹に置
き換えた、思わず笑ってしまう手土産です。商品名の「チョンマゲ羊羹」の上には
空白があり、手渡す前に「許して（チョンマゲ）」のように書き加えができます。

チョンマゲ羊羹
南政宏

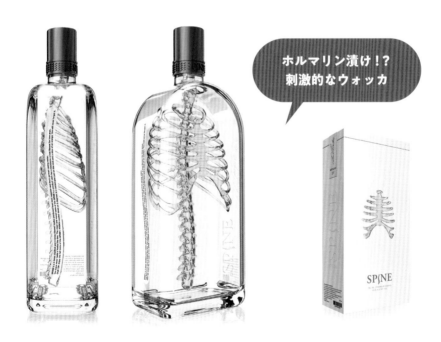

**ホルマリン漬け！？
刺激的なウォッカ**

SPINE VODKA
Johannes Schulz

ドイツのデザイナー Johannes Schulzさんによる高品質なウォッカのパッ
ケージ。透明なガラスの中の背骨は、「何も隠す必要が無い」誠実な商品で
あり、正直で純粋な飲み物であるという約束を守る「バックボーン」を持つ
ことを伝えています。視覚にも味覚にも刺激を与えてくれるデザインです。

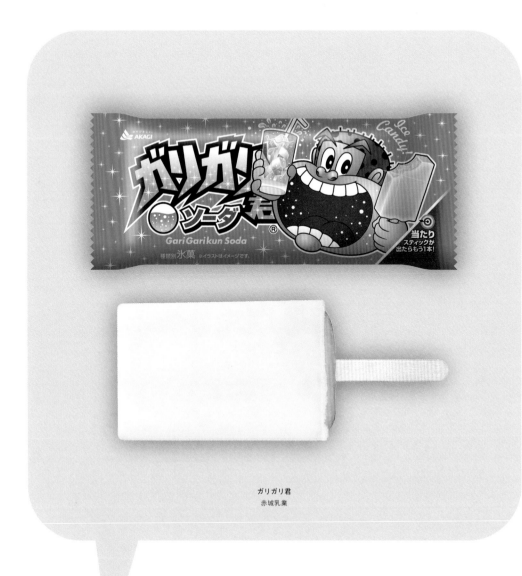

ガリガリ君
赤城乳業

2-6　お菓子なキャラクター

LOVABLE CHARACTERS

たのしいとき、かなしいとき
いつもそばに君がいた

店頭に並んだお菓子には、様々なユニークなキャラクターが印刷されています。ヤンチャだったりキュートだったりと個性的な彼らは、それぞれのお菓子の性格を具現化した存在といえます。親しみやすいキャラクターはファンを獲得することもあり、お菓子の専属タレントとしてイメージ戦略に貢献してくれます。

永遠の少年「ガリガリ君」

遊びに夢中な子供が、片手で食べられるかき氷として開発された
アイスキャンディー「ガリガリ君」。立派な歯並びをむき出しに
したいがぐり頭の少年は、昭和30年代の中学生のガキ大将が
モチーフでした（2000年にキャラクターを見直した際に、小学
生という設定に変更されました）。ガリガリと氷をかじるような
骨太な食べ応えと、子どもたちに楽しんでほしいという商品コ
ンセプトを体現した、インパクトあるキャラクターです。

不人気から一転して人気者に！
進化を続けるガリガリ君ワールド

1999年に行われた大規模な消費者調査の結果、キャラクター
のガリガリ君は全体的に不評、特に若い女性層では全否定に近
い意見が多勢を占めるという衝撃の事実が判明。テコいれが
はじまりました。時代にあわせて絵柄を3D風に変更したことや、
一度聴いたら忘れられないオリジナルソングを用いたテレビ
CMが功を奏し、ガリガリ君は話題性の高いキャラクターと
して急成長しました。2006年には「ガリガリ君プロダク
ション」が設立され、漫画掲載・ゲームソフト制作・文具や
玩具制作・他業界とのコラボレーション・イベントの実施など、
時代にあわせたキャラクタービジネスを展開し、「ひとクセ
あるキャラクター」のポジションを不動のものとしました。

「3つずつ」のデザインに
込められた想い

70円のシリーズ（左図）に加えて「ガリガリ君
リッチ」や「大人なガリガリ君」など、1か月に
1度のペースで新フレーバーが発売される「ガリ
ガリ君」。それら全てに3種類ずつデザインがあ
るのは、子どもたちに楽しんでもらいたいという
想いによるものです。きょうだいや友達同士で一
緒にガリガリ君を食べるとき「あれ？ 絵が違う
ね！」と、ちいさな楽しみが生まれるデザインです。

お菓子界のスターキャラクター

気が付けばいつも自分の近くにいた、お菓子のキャラクターたち。

キャラクターの世界観を知れば知るほど、そのお菓子のことが好きになってしまいます。

キョロちゃん
森永製菓

森永「チョコボール」のキャラクター。お菓子の取り出し口が鳥のクチバシに似ていたことから、鳥のキャラクターが誕生しました。横向きの場合でも、目が2つ正面に並んでいるのが気になる……と思いきや、これは同存化表現（キュビズム）という立派な絵画手法（ピカソらが創始）なのだと、公式サイトで解説されています。昔は縦長でスマートな体型でしたが、年々丸くなってきている模様。

スポークスキャンディ
M&M'S®

カラフルな砂糖のコーティングが特徴の「M&M'S®」の広告塔は、色ごとに性格の異なる5つのキャラクター。1954年にレッドとイエローが登場。1990年代にブルーが加わったタイミングで立体的なコンピューターグラフィックス表現に変わり、大きな話題を呼びました。Tシャツ・フィギュア・雑貨・家具など多様なグッズにはファンが多く、ラスベガスなどには専門店があります。

小梅ちゃん
ロッテ

ロッテの梅味キャンディー「小梅」のキャラクターは、柔らかな女性の表現に定評のある画家の林静一さんにより描かれました。東京 小石川育ち明治生まれの15歳、B型のかに座。料理上手。裁縫のお稽古に勤しみ、かんざし集めが趣味の内気な性格。植木職人の父（松造）と2人の姉（お松・竹子）との4人家族……と、物語の主人公としての設定が充実しています。公式サイトではまさに小梅のように「甘酸っぱい」恋愛小説が連載されており、明治時代の世界観を堪能できます。

ペコちゃん
不二家

1950年、不二家2代目社長の「戦後の町に潤いを与えるものを提供したい」という想いから、不二家洋菓子店の店頭に張り子人形として登場しました。「ペコ」という名前は子牛の愛称「ベコ」を西洋風にアレンジしたもの。1951年発売の「ミルキー」のパッケージに登場したことがきっかけで、全国に「ペコちゃん」が広まりました。特許庁が立体商標として日本で最初に認めたキャラクターのひとつだと記録されています。

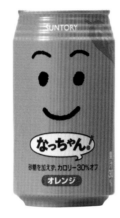

オレンジカラーの
元気なコ！

なっちゃん！
サントリー

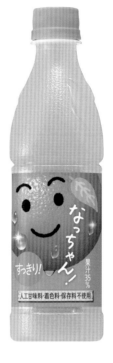

「日曜にピクニックに行く親子連れが、自販機で選びたくなるような……」「夏休みに飲みたくなるような……」。サントリーのデザイナー加藤芳夫さんは、商品を買うお客さんの気分や状況を考え抜き、「夏」の元気な女の子をイメージした爽やかなオレンジジュース「な（っ）」ちゃんを生み出しました。左の缶は1998年販売当時のデザイン。全身オレンジ色の缶に顔が大胆にレイアウトされたデザインは、沢山の清涼飲料水が並ぶ自販機の中でも際立っていました。現在は、右のパッケージで親しまれています。

かわいくて、
どこか懐かしい。

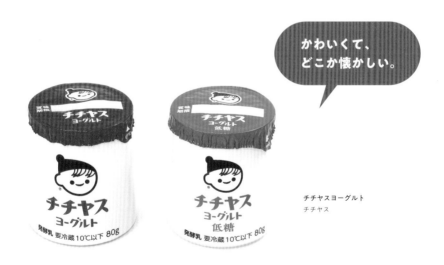

チチヤスヨーグルト
チチヤス

かわいさの中に、どこか懐かしさを感じる「チー坊」。初登場は1953年のヨーグルト容器（当時は瓶）でした。その後、容器が瓶からプラスチックに変わると同時にいちど姿を消してしまいます。以降は「チー坊」という名前だけが引き継がれ、時代のニーズにあわせて様々なキャラクターがチチヤスのメインキャラクターとして起用されてきました。こちらの「初代チー坊」が再びメインキャラクターとして登場したのは、2007年のこと。「どこか懐かしい、チチヤスならではのヨーグルト」を、50年近くの時を経て、現代に伝えています。

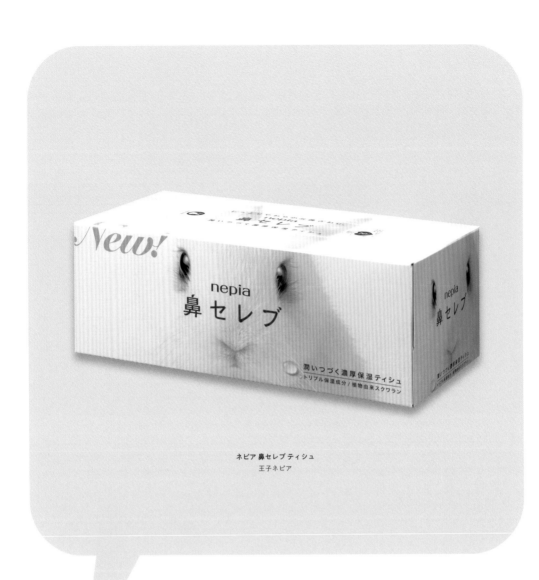

New!

nepia
鼻セレブ

潤いつづく濃厚保湿ティシュ
トリプル保湿成分 / 植物由来スクワラン

ネピア 鼻セレブ ティシュ
王子ネピア

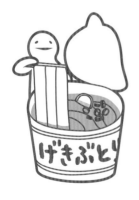

げきぶと!

2-7 商品名 de インパクト！

IMPACTFUL NAME

ネーミングで伝わる
商品のイメージ

商品のイメージは、ネーミングにより大きく変わります。単に商品そのものを説明しているだけでなく、個性的な魅力や独特の世界観が伝わる商品名は、目にした人の心に響くでしょう。キャッチーで覚えやすいこと、親しみやすいこと、インパクトがあること。なによりも、商品にぴったりな名前であることが大切です。

POINT 1

商品名を変えて 売上が10倍に！

「鼻セレブ」は、うるおい成分を配合した保湿ティシュペーパー。とてもやわらかく、しっとりした使い心地で人気ですが、発売当初はそれほど売れておらず、認知度も高くありませんでした。爆発的にヒットしたのは、商品名を「モイスチャーティシュ」から「鼻セレブ」に変更してからです。ふわふわした白い動物とセレブという言葉からは、やわらかさや高級感が想像でき、商品の特長が面白く伝わります。

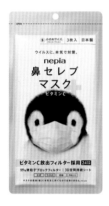

POINT 2

「鼻」と「セレブ」を
合体させた名前のインパクト

いちど聞いたら忘れられない「鼻セレブ」。ティッシュという庶民的なアイテムに「セレブ」というネーミングだけでも面白いところに、さらに「鼻」という直接的なワードがくることで、意外なインパクトが生み出されています。思わず笑ってしまう商品名ですが、シンプルな書体と、繊細な陰影が美しい動物の写真がこの商品を上品な印象に仕上げています。　　　左図：鼻セレブマスク ビタミンC

<div style="vertical text, right margin">魅力的にしたい</div>

語感で決まった「ポカリ」

発汗で失われた水分やイオンを補給する健康飲料、ポカリスエット。「スエット」は「汗」という意味ですが、実は前半の「ポカリ」は意味のある言葉ではなく、軽く明るい響きと語呂の良さ、さわやかな青空のような印象を目指して考案されたオリジナルの言葉でした。

しかし後から調べてみると、「ポカリ」にはこの飲料にふさわしい意味があったことが分かりました。「ポカリ」はネパール語で「湖」。ネパールには湖の多い「ポカラ」という地名があり、ここには聖なる山であるヒマラヤ山系の水が流れ込んでいます。『水が天地からいただいた万物の命であるように、ポカリスエットも体に大切な水分であってほしい」という社員の想いとネーミングとが、偶然にもぴったりと重なったのでした。

ポカリスエット　大塚製薬

フォントで変わる第一印象

商品名が同じでも、印象の異なるフォントを用いると、見た人の印象も大きく変わります。
グラフィックデザイナーは、フォント（書体）を用いたり、オリジナルの文字を制作したりして
商品、ブランド、会社の印象、それぞれに適したロゴタイプを制作します。

もちもちドーナツ

A-OTF 勘亭流 Std Ultra

勘亭流は、歌舞伎の看板などに用いられてきた、肉太で丸味を帯びたうねった筆文字書体。
全体的に和の印象があり、餅のようにずっしりと重い弾力を感じさせます。

もちもちドーナツ

F1-ヒエロスR

デザイナーの高田雄吉さんが開発した、シンプルな直線と曲線によるモダンな印象のフォント。
柔らかさと清潔感を兼ね備えた、カジュアルなドーナツショップが想像できます。

もちもちドーナツ

DSきりぎりす Regular

デザイナーの七種泰史さんが開発した、切り文字のようなフォント。
手描きの絵本のタイトルのようなクラフト感があり、あたたかく楽しい世界観が感じられます。

ロングセラーの缶コーヒー、BOSS。1987年の発売当初は「WEST」という商品名で販売されており、当時の売れ行きは今ひとつだったそうです。ところが1992年、商品購買ターゲットを「働く男性」に定めたリブランディングで商品名を「BOSS」に変更し、矢沢永吉さんをCMに採用したところ大ヒットしました。働く男性の毎日に欠かせない缶コーヒーという存在と、いちどは呼ばれてみたい憧れの愛称「ボス」とが、ぴったりとマッチしたのでした。

全国の「働く男性」がグッときた。

BOSS
サントリー

味も、売り方も、男前。

サーフボードのような形と大きく書かれた商品名は、豆腐売り場で他の追随を許さない存在感。「ジョニー」とは男前豆腐店代表 伊藤信吾さんの愛称で、彼が豆の濃厚さにこだわり、研究して生まれたのがこの豆腐でした。良いものを手の届かない存在にするのではなく、「庶民にこそ親しんでほしい」「スーパーの豆腐売り場で安価な豆腐たちに勝つために」と考えた結果、これまでに見たことが無い、インパクト大のパッケージが誕生しました。

風に吹かれて豆腐屋ジョニー
男前豆腐店

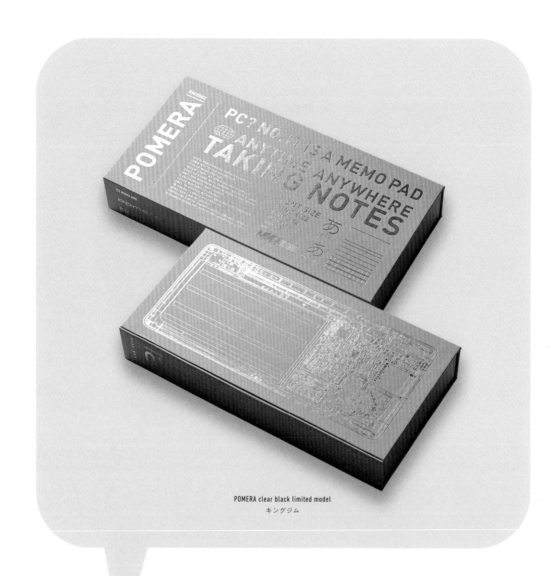

POMERA clear black limited model
キングジム

2-8 キラリと光るこだわり

LET IT SHINE!

箔押し加工で
付与されるスペシャル感

通常の印刷インキでは表現できない、鏡面のような金属的な輝き
を表現したいときには「箔押し」加工を用います。デザインの一
部が輝くことで装飾性が高まり、高価な品や限定品に特別な印
象を持たせることができます。加工が施された部分がわずかに
凹んで独特の手触りに仕上がるのも、箔押しの魅力のひとつです。

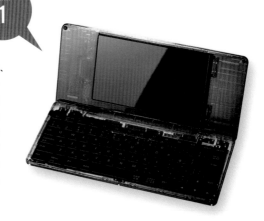

POINT 1

特別なポメラのための
特別なパッケージ

デジタルメモ「ポメラ」の発売10周年を記念して、10台限定で制作されたスケルトンのポメラ。パッケージも箱全体に箔押しが施された特別な仕様です。箱の裏面にデザインされた原寸大回路図には真珠のような輝きの「パール箔」と鏡面のような輝きの「ツヤシルバー箔」2種類の箔押し加工が施されており、見る角度によってパール箔がフワッと浮き出て見える、マニア心をくすぐる仕様です。

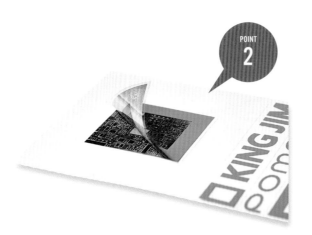

POINT 2

マニアックな
スペシャルステッカー

スケルトンの限定ポメラにちなんで制作されたスケルトンのステッカー。キングジムのマーク（シルバーの正方形）の内側にデザインされた電子回路図は、透明なセパレーター（剥離紙）の裏側に印刷されています。キングジムの熱い想いが感じられるマニアックな仕上がりです。

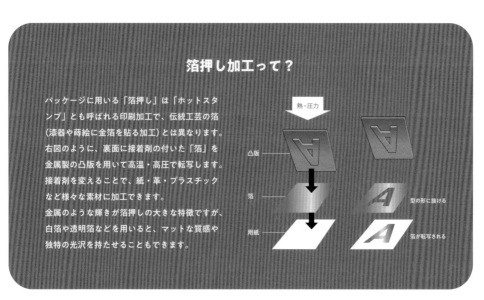

箔押し加工って？

パッケージに用いる「箔押し」は「ホットスタンプ」とも呼ばれる印刷加工で、伝統工芸の箔（漆器や蒔絵に金箔を貼る加工）とは異なります。右図のように、裏面に接着剤の付いた「箔」を金属製の凸版を用いて高温・高圧で転写します。接着剤を変えることで、紙・革・プラスチックなど様々な素材に加工できます。
金属のような輝きが箔押しの大きな特徴ですが、白箔や透明箔などを用いると、マットな質感や独特の光沢を持たせることもできます。

熱・圧力

凸版
箔
用紙

型の形に抜ける
箔が転写される

いろいろな「箔」

メタリック箔

メタリック箔の輝きは、「アルミ蒸着」という方法でつくられています。銀色のアルミ蒸着の上に黄色の着色を施すと金色の転写箔になり、上図のように「赤味の金」「黄味の金」など様々な金の箔をつくることができます。他にも赤・青・緑などカラフルなメタリック箔が製造されています。

セミトランスペアレント箔

セミトランスペアレントとは「半透明」という意味。印刷の上から加工することで下のデザインを透過させて見せたり、ザラザラの紙に加工することで箔のツヤ感とのコントラストが生まれます。箔メーカーのクルツでは「LUMAFIN®（ルマフィン）」という半透明箔を取り扱っています。

ホログラム箔

見る角度によって、輝きの色が様々に変化する「ホログラム箔」。微細な立体エンボスで表現された模様の凹凸に光が当たることで、レインボーのような複数色の輝きが生まれます。ストライプ模様・水滴のような模様・幾何学模様・粒子のような模様など、多様なデザインのホログラム箔があります。

立体的に見えるホログラム箔

まるで立体的に盛り上がっているように見える「TRUSTSEAL®（トラストシール）SFX」は、紙幣やパスポートなどに使われるセキュリティホログラム技術を商用化したもの。クルツ独自の高精細な凹凸のエンボスホログラム技術によって立体に見えますが、触ってみると完全な平面です。

協力：クルツジャパン株式会社

オーガニックチョコレート「CRUDE」のパッケージ。4種それぞれのカカオ含有量「70%」「80%」「90%」「100%」がグラフィカルに表現されており、異なる4色のメタリック箔がクラフト紙に映えます。「100%」の箔は、見る角度によって色が変わるレインボー箔です。

Crude (Raw)
Sabadì

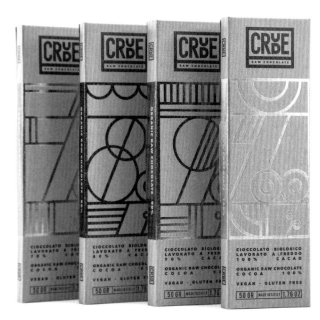

魅力的にしたい

**カラフルな
メタリック箔**

**キラキラ光る
カカオの模様**

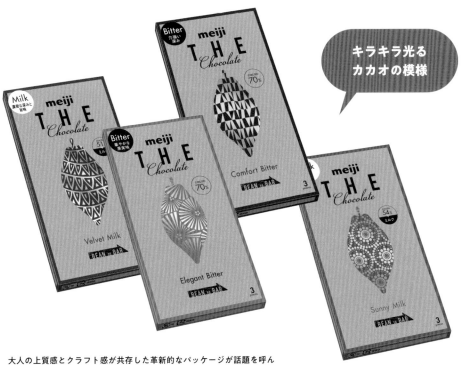

大人の上質感とクラフト感が共存した革新的なパッケージが話題を呼んだ「明治 ザ・チョコレート」。シンボルのカカオには、フレーバーごとに異なるデザインの模様が箔押しされています。このパーツを用いてオリジナルのアクセサリーや雑貨などを制作するファンも現れました。

明治 ザ・チョコレート
明治

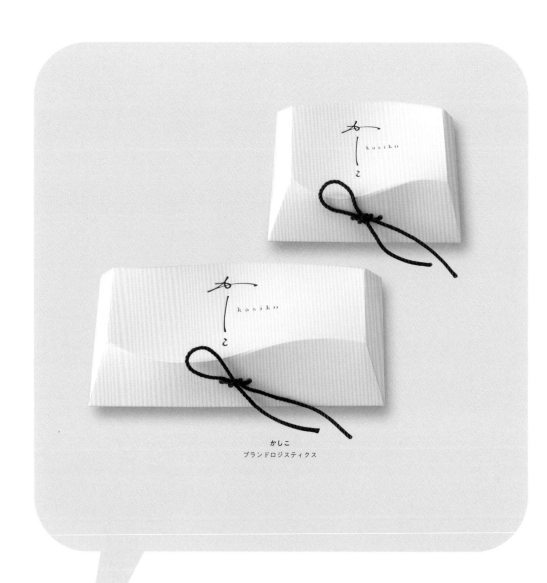

かしこ
ブランドロジスティクス

2-9　紙の特性を活かして

HARNESSING PAPER

折る、組む、曲げる、貼る
広がる加工のアイデア

紙は加工がしやすく、パッケージ製作に適した素材です。紙箱は、芯材に薄い紙を貼ってつくる「貼り箱」と、厚い紙を折ってつくる「折り箱」との２種類に大きく分けられ、特に後者は設計によって多様な形をつくり出せます。様々な質感・色の紙の中から、箱の形状とデザインの目的に適した紙を選択します。

kasiko

POINT 1

伝統を現代に伝える 恋文のように

貝の形をした干菓子は、江戸時代から伝わる菓子木型と和三盆でつくられています。波のようにゆるやかな曲線を描くパッケージは、優しい風合いの紙で製作されました。伝統的な水引をイメージした紺青色の紐や、現代的なペン字によるモダンなロゴタイプなど、ひとつひとつに「昔と今を結ぶ」要素が見られます。

POINT 2

曲面と平面が 共存する折りの設計

「飾らず、自然であること」を目指したパッケージで、ゆるやかな曲線を表現するには、紙が最適でした。この箱は、優しい風合いと色味をもつ1枚の紙に折り加工を施すだけで完成しています。波型の折り筋により不定形に波打つ天面に、側面と底面の完全な平面という対比は、デザイナー左合ひとみさんの、紙への挑戦でした。

宇宙航空研究所で生まれた 「ミウラ折り」

ミウラ折りとは、1970年に東京大学宇宙航空研究所の三浦公亮さんが考案した折りたたみ方のこと。折りたたんだ紙の対角を持って引っ張ると一瞬で広がり、元に戻すのも一瞬という画期的な構造です。折り目を緩い角度の平行四辺形にすることで、ちいさな力で折ることができ、破れにくくなっています。身近なところでは地図に活用されており、遠い宇宙ではちいさく折りたたまれた太陽光パネルを広げる際に活用されています。

写真提供：株式会社miura-ori lab

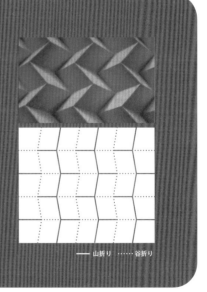

—— 山折り ……… 谷折り

個性的な紙と出会えるショールーム

独特のテクスチャーを持つもの、豊富な色数があるもの、透け感があるものなど
素材として個性的な魅力をもつ紙のことを「ファインペーパー」「ファンシーペーパー」などと呼びます。
紙のショールームでは、実際のサンプルに触れ、魅力を体感して選ぶことができます。

竹尾

紙の専門商社 竹尾が運営するショールーム兼ショップ。約2,700種類もの紙が色のグラデーションで並んでおり、実際に触って選べます。東京には本店の他、「青山見本帖」大阪に「淀屋橋見本帖」福岡に「福岡見本帖」があります。

https://www.takeo.co.jp/

平和紙業

紙を触って購入できるショップ兼ギャラリーが、東京・大阪・名古屋にあります。紙にまつわる様々なサンプルが揃っており、その場で詳細なアドバイスを聞くこともできます。商品や印刷・加工に関する相談にも応じてくれます。

https://www.heiwapaper.co.jp/

五條製紙

パール・メタリック調の特殊紙や、バガス紙などの環境対応紙を閲覧・購入できるショップ兼ギャラリーが、東京・大阪にあります。その場で紙への出力やラミネート加工、CADカットなども可能で、アイデアを形へと変えていける場所です。

https://www.gojo.co.jp/

大和板紙

東京にあるショールームには約200種類の板紙のサンプルが常備されており、その場で選んで持ち帰ることができます。板紙が用いられたパッケージや書籍の装丁など、実際に商品として販売された実績サンプルが多数展示されています。

https://www.ecopaper.gr.jp/daiwa/

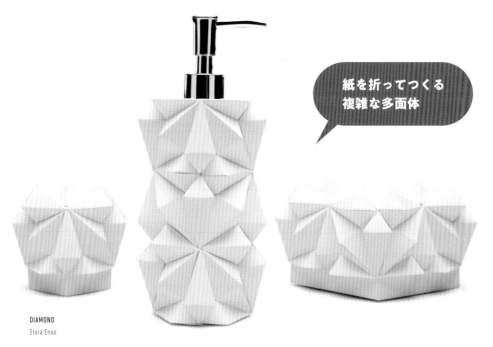

紙を折ってつくる 複雑な多面体

DIAMOND
Stora Enso

製紙会社ストラ・エンソの板紙「Ensocote」を用いたデザイン
コンペの受賞作品。デザインをしたキャロリン・ボストレムさ
んは、架空のビューティ＆ヘルスケアブランド「Diamond」を
想定し、板紙を折り組み立てることで、ダイヤモンドの輝きが
感じられるゴージャスなパッケージを作成しました。

とびだした耳で固定！

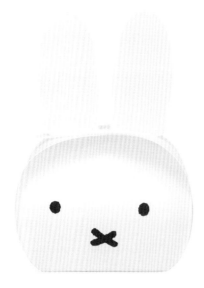

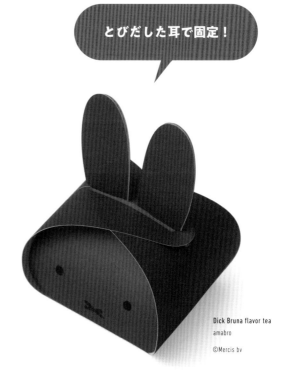

ディック・ブルーナのキャラクター ミッフィー
と仲間たちの頭を、立体的な折り箱にしたフレー
バーティーのパッケージ。紙を曲げてできる丸く
やわらかな曲面や、耳を穴に差し込んで蓋を固定
する構造には、紙の特性が活かされています。

Dick Bruna flavor tea
amabro
©Mercis bv

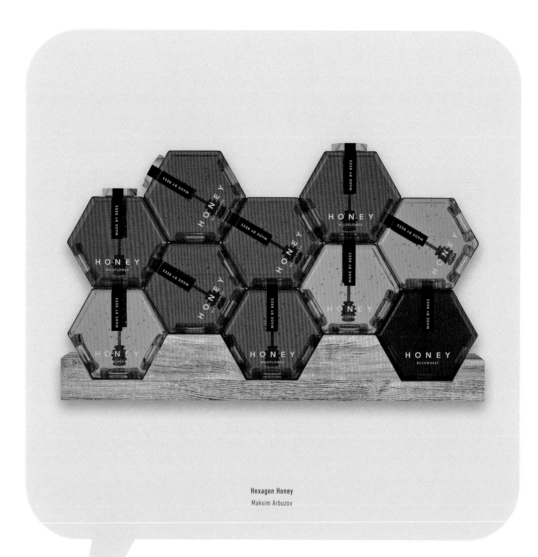

Hexagon Honey
Maksim Arbuzov

2-10 かたちの設計
STRUCTURE & DESIGN

使いやすさや
美しさを目指して

隙間なく敷き詰められる形状、キャップとスプーンが一体化したシンプルな構造、開いた瞬間に感動できる美しい設計。パッケージの構造設計も、デザインの重要な要素のひとつです。紙器製造や紙加工を行う会社の中には、目指すかたちを具現化するために、様々な箱の構造設計を研究する専門家も存在します。

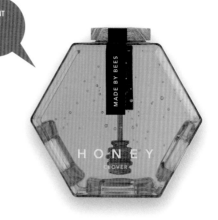

POINT 1

３方向にスタッキングできる 六角形の容器

Hexagon Honey（六角形の蜂蜜）と名付けられたパッケージは、ロシアのデザイナー Maksim Arbuzov さんによるデザイン。ミツバチの巣の「六角形の小部屋が敷き詰められた形」に着想を得て考案されました。容器の下部３面には蓋と同じ大きさの窪みがあり、そこに蓋を差し込むことで容器同士をスタッキングできます。また、蓋とハチミツサーバーは一体化しており、シンプルにまとめられています。

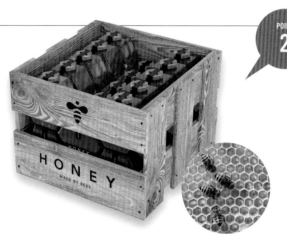

POINT 2

Honeycomb ＝ ミツバチの櫛^{くし}
ハニカム構造

ハチの巣のように、六角形を隙間なく並べた構造のことをハニカム構造といいます。このパッケージは、左図のように箱の中に隙間なく積み上げて保管・輸送することができます。

美しく機能的なハニカム構造

平面を図形で隙間なく敷き詰めることを平面充填といいます。全て同じ図形で平面充填が可能な形としては、三角形・四角形・六角形があり、同じ面積の中で最も外周が短い形が正六角形です。つまり、同じ量の蜜蝋（ハチの巣をつくる材料）で最も多くのハチミツを保存できるのは、正六角形を組みあわせてつくられた巣となります。また、六角柱のハニカム構造は１つの部屋が６つの面を持つため、一方向から力が加わった際に衝撃を分散しやすく変形しにくい利点があります。この特徴を生かし、ハニカム構造は建築や航空機の構造材料など、様々な場面で活用されています。

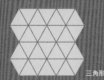
三角形

四角形

六角形

箱設計の可能性を探る　紙器研究所

箱の形がいくら魅力的でも、製造に手間やコストがかかりすぎてしまっては
商業的に成立しません。紙器研究所は、短時間で安価に量産が可能な
「機械でつくれる箱」を前提とした、箱の新しい設計や製造方法の可能性を探るプロジェクトです。

機械でつくれる箱とは

紙器研究所では、パッケージ製作に使われる2種類の機械による加工を前提とした研究を行っています。右図は、トムソン型と呼ばれる型で「箱の輪郭を打ち抜く」「折りスジをいれる」加工と、グルアーとよばれる製函機による「胴貼り」加工の図です。

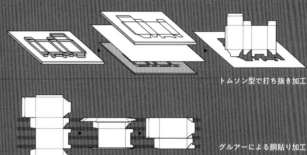

トムソン型で打ち抜き加工

グルアーによる胴貼り加工
ベルトコンベアに型抜きしたシートをセットすると、自動で糊付け・折り込み・圧着・乾燥が行われ、箱が完成します。

設計のアイデアが広げる可能性

紙器設計に造詣の深い福永紙工のディレクター宮田泰地さんは、右図のような一般的な箱の展開図をベースとして、

❶ 製函機グルアーで胴貼り加工が可能な展開図であること
❷ 箱の最低限の機能として、中にモノが入り、蓋を開閉できること

を条件に、切り込みや折りスジの設計によって多様な箱の制作を試みる「箱のバリエーションの研究」に取り組みました。特殊な設備導入や手加工のコストをかけなくても、設計のアイデアによって、従来の設備で製函できる箱の可能性は十分に広がることが分かります。

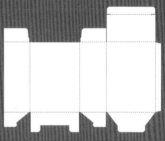

アメリカンロック箱の展開図

この他にも、箱の展開図を独自の視点で分類し、パーツをランダムに組みあわせた「展開図の分類および基本形の抽出」や、「三角形を基本構成要素した箱の設計」など、紙器研究所では様々な研究が行われています。

紙器研究所：http://shikiken.jp
福永紙工株式会社：http://www.fukunaga-print.co.jp

山口県 旭酒造の名酒「獺祭」をガナッシュに
あわせた、バレンタイン限定のチョコレート。
タワー型の箱を開けると、互い違いに設けられ
た棚のひとつひとつに、チョコレートが1粒ず
つ丁寧に納められています。上から蓋をはめ
て全体を固定する仕組みはシンプルで美しく、
構造設計の面白さを楽しめるパッケージです。

魅力的にしたい

獺祭ボンボンショコラ
Mon cher

フタをそのまま
使えるバター

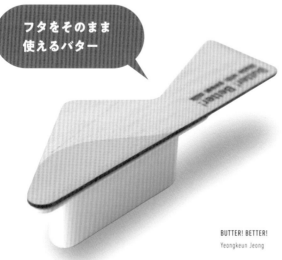

BUTTER! BETTER!
Yeongkeun Jeong

木製のフタをバターナイフとして使うことができる
パッケージ。このアイデアは、デザイナーのYeongkeun
Jeongさんが友人とピクニックに出掛けた時にバター
ナイフを忘れて困った……という体験から生まれました。

第 3 章

良さ

伝えたい

ものが持つオリジナリティや、魅力の本質に注目して
最適な装飾や見せ方を考えることで、
そのものの魅力をさらに引き出すことができるでしょう。
時間や地域を越えた魅力を、より良い形で伝えていくことにも意味があります。

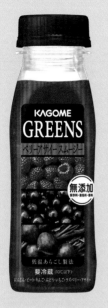

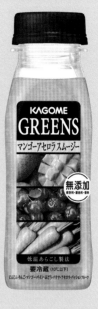

GREENS

KAGOME

3-1 クリアに見せる

MAKE IT CLEAR

ダイレクトに伝わる
透明なパッケージ

商品そのものの質感・色・形が魅力的な場合は、透明素材の
パッケージで中身を見せるとダイレクトに良さが伝わります。
特に食品は、鮮度を目で確かめることで安心感が生まれ、美味
しそうに見える色は実際に味わいたくなります。そんな透明素
材として多用されるプラスチックには様々な種類があります。

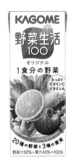

野菜生活100　　　野菜一日これ一本

これまでと違う
新しい野菜飲料を目指して

「GREENS」は、長年野菜ジュースの研究に取り組んできた
カゴメが、野菜の「鮮度」の体感を目指して開発した、従来
のジュース（左図）とは全く異なる生鮮飲料です。近年は生
の野菜をその場で絞るジュースバーや、各家庭での手づくり
ジュースなどフレッシュな野菜飲料が人気ですが、カゴメは
小売販売可能な商品としての「鮮度」の体感を目指しました。

野菜と果物の
「粒・色・香り」から
感じる鮮度

人が鮮度を感じるとはどういうことか。カゴメは、
野菜と果物の「色・果肉・粒（視覚）」「香り（嗅
覚）」「味（味覚）」「食感（触覚）」に着目し、
新鮮さを五感で感じられるジュースを研究開発し
ました。独自の方法でカットした素材を低温であら
ごしする製法により、砂糖・着色料・香料などを添
加せずに、素材本来の色・香り・食感が楽しめます。

良さを伝えたい

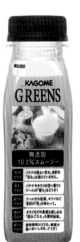

鮮度を引き立てる
デザインの工夫

容器にも、「鮮度」を体感するための工夫が凝らされてい
ます。ジュースの粒と色を見せるために、従来の紙パッ
クではなく透明のプラスチックボトルを採用しました。
ラベルは透明の面を広く設け、どの角度からでも中身が
しっかりと見えるようになっています。普通のペットボ
トルよりも大きな飲み口で、素材の粒と果肉の食感をしっ
かりと味わえることも特徴のひとつ。粒と色が生かされ
たジュースだからこそ、そのままをクリアに見せられます。

左図：ボトル横からのイメージ

プラスチックの種類

プラスチック製のパッケージには、必ず法定識別マークが表記されています。
マークの下のアルファベットはプラスチックの材質を示しています。

ローデンシティポリエチレン
LDPE
 PE

透明でツルツルと柔らかく、しなやかで伸びやすい素材。柔らかいビニール袋やマヨネーズの容器、タッパーウェアの蓋、プチプチ緩衝材などに使われています。

ハイデンシティポリエチレン
HDPE
PE

半透明でシャカシャカした手触りの、薄手でも引っ張り強度がある素材。反面、やや裂けやすいデメリットも。レジ袋やシャンプー・洗剤の容器などに使われています。

オリエンテッドポリプロピレン
OPP
 PP

ポリプロピレンを縦横に伸ばして加工したフィルム。透明で光沢があり、伸びずに裂けやすい素材。ダイレクトメールや小売商品の包装などに使われています。

キャストポリプロピレン
CPP
 PP

ポリプロピレンを伸ばさずつくるフィルム。やや透明度が低く、柔らかく丈夫で裂けにくい素材。ダイレクトメールやパン袋、レトルトパウチの内面材などに使われています。

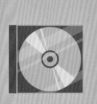

ポリスチレン
PS
 PS

アクリルに近い光透過性があり、硬いですが衝撃に弱い素材。CDケースなどに使われています。発泡させると断熱効果が高く、カップ麺などの断熱容器に使用されます。

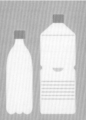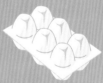

ポリエチレンテレフタレート
PET
 PET

ペットボトル飲料や調味料のボトルでおなじみの素材で、飛躍的に生産量とリサイクル率が上がっています。PET の中にも回収対象でないものがあるので注意が必要。

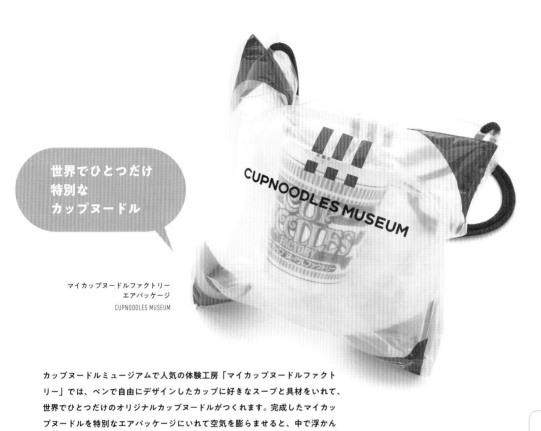

良さを伝えたい

世界でひとつだけ
特別な
カップヌードル

マイカップヌードルファクトリー
エアパッケージ
CUPNOODLES MUSEUM

カップヌードルミュージアムで人気の体験工房「マイカップヌードルファクト
リー」では、ペンで自由にデザインしたカップに好きなスープと具材をいれて、
世界でひとつだけのオリジナルカップヌードルがつくれます。完成したマイカッ
プヌードルを特別なエアパッケージにいれて空気を膨らませると、中で浮かん
だまま固定され、自分の作品を周囲に見せるかたちで持ち歩けるようになります。

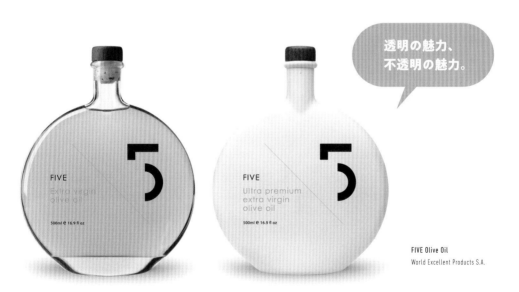

透明の魅力、
不透明の魅力。

FIVE Olive Oil
World Excellent Products S.A.

最高品質のギリシャ産オリーブオイルであるファイブオリーブオイルでは、種類によって異なる質感の
ボトルを採用しています。左は薄い透明なガラスを通して金色が映える「エクストラバージンオリーブ
オイル」。右はマットな白い瓶で中身が見えず、想像力が掻き立てられる「ウルトラプレミアムエクスト
ラバージンオリーブオイル」。透明か不透明かの違いだけで、ボトルから感じられる特別感が異なります。

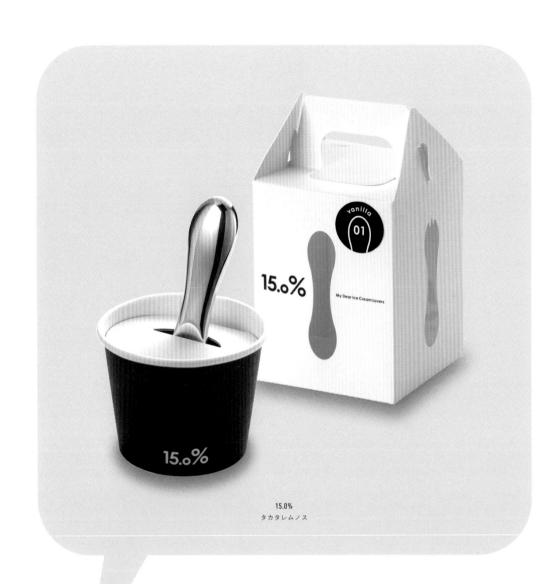

15.0%
タカタレムノス

3-2 伝えるパッケージ

商品の特長を表現する
デザインアイデア

店頭で出会う商品のほとんどはパッケージに入っているため、
パッケージを利用して、店頭という現場で商品の魅力をアピー
ルすることもできます。伝えたい特長や個性を、文字だけではな
く立体的な形や独創的なアイデアで表現することで、商品その
ものに興味が向けられ、第一印象がより強く記憶にのこります。

じゅげむ
じゅげむ

富士山麓の北下から三百年にわたり
くみあげられつづけているミネラルの
豊富な誰にでもおいしくクセのない
料理にも使いやすくそのまま
飲んでも おいしい水

アイス好きのための
アイス用スプーン

建築家でプロダクトデザイナーの寺田尚樹さんが
考案した、アイス用スプーン。熱伝導率が高いア
ルミニウムでつくられており、握った手の熱をス
プーンに伝えることで、カチカチに凍ったアイス
クリームが簡単にすくえるプロダクトです。

コンセプトを
正確に伝えるために

新発想のアイス用スプーンを広く知ってもらうために、
コンセプトを的確に表現できる名前・ロゴ・パッケー
ジが検討されました。ブランド名の「15.0%」は食品
衛生法でアイスクリームの基準として定められている
「乳固形分15.0%以上」が由来です。シンプルで覚え
やすいけれど、「なぜこの名前なんですか?」と聞か
れるような、含みのある名前です。

POINT
2

15.o%
My Dear Ice Cream Lovers

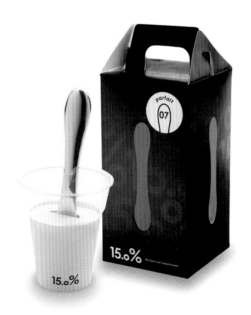

POINT
3

アイスクリーム用だと
ひと目で分かる

パッケージで重視されたのは、「アイスクリーム用の
スプーンだとひと目で分かること」「店頭で展示しや
すいこと」「誰かにプレゼントしたくなるようなもの
であること」。これらを満たすものとして、アイスの
カップにスプーンが刺さった状態というインパクトの
ある形が考案されました。ロゴとケーキの箱のような
パッケージはAWATSUJI designが手掛けています。

分かりやすさが面白い 昔の薬箱

昔の日本の薬箱は、「体調が悪い人」の絵や写真を用いて効能を示したものが多く、
その表情は苦しそうなのに、どこかユーモラスです。
文字を見ても、現代の薬のパッケージより直球で分かりやすい表現が目立ちます。

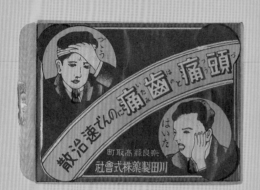

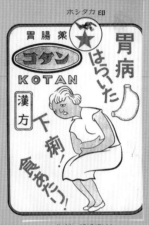

中央の円弧に沿って記された商品名が面白く、
顔の横に書かれた「づゝう」「はいた」の文字は、
浮世絵にみられる文字表現のようです。

うずくまる女性に襲いかかる「胃病」「はら
いた」「下痢！」「食あたり！」の文字から
緊迫感が伝わります。胃の絵がシュール。

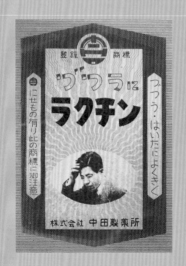

男性の周囲にあしらわれたゆれる線が、
ジワジワと湧き上がる頭の痛みを想起さ
せます。此の商標に御注意。

余白を活かした構成的なレイアウト。苦し
む人間のイラストも、繰り返される商品名
も、全体のバランスがモダンな印象です。

出典：『暮らしのパッケージデザイン』町田忍

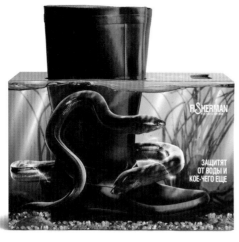

こんな状況になっても
安全な長靴

'Fisherman' rubber boots
'Boon' LLC

釣り用の長靴がとても高品質なことを表現し
たパッケージ。ピラニアやデンキウナギに囲
まれたスリリングな状況のビジュアルで、長
靴の保護機能を伝えています。パッケージ自
体がミニスタンドとして設計されているため
店頭で目を引き、広告的にも機能します。

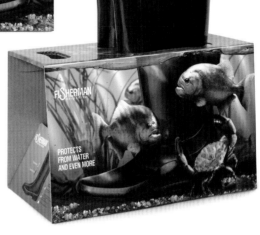

Elastic Band boxes
Ric Bixter

良さを伝えたい

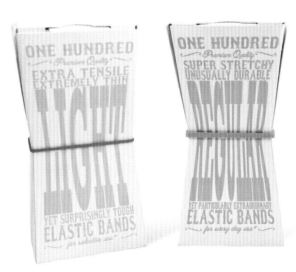

強度の異なる3種類の輪ゴムのパッケージ。商品を触らなくとも、
箱の形とタイポグラフィの歪み具合で輪ゴムの強度が把握できます。
イギリスの学生 Ric Bixter さんによるアイデア。

ゴムの締まり具合が
視覚的に分かる

紙袋
鈴廣かまぼこ

3-3　画家・工芸家の意匠
ARTISTS & ARTISANS

作家の個性が光る
印象的な図案

現在ではグラフィックデザインの制作はグラフィックデザイナーの仕事だと考えられていますが、戦後の日本では「デザイン」という概念は社会に定着しておらず、画家が菓子店や百貨店の包装紙や看板の「図案」を制作していました。様々な作家の作風やアート性が、現在もブランドの個性として息づいています。

刀で彫った
鮮度感あふれる図案

慶応元年（1865年）創業の鉾店 鈴廣かまぼこは、昭和30年代から現代に至るまで、「型染め」による民藝をベースとしたデザインを貫いています。型染めとは、和紙に図案を彫った型紙を用いて文様を染め出す技法のこと。当時の社長であった鈴木智恵子さんは民藝に造詣が深く、他のかまぼこ専門店との差別化のため、型染め作家の鳥居敬一氏に意匠の制作を依頼しました。鳥居氏は小刀に強いこだわりがあり、自身の技法を「刀絵染」と表現しています。

時代にあわせて
洗練されてきたロゴ

鈴廣かまぼこでは、ロゴやPOP・Webバナーのアイコンに至るまで、全て型染めを用いて制作しています。昭和30年代に鳥居敬一氏によって制作されたロゴタイプは、時代にあわせて右図のように徐々に柔らかく、より洗練されたラインに変化してきました。遠くの看板でも手元のパッケージでも視認性が高く、情緒性と機能性を兼ね備えています。

| 60年代 | 70年代 | 80年代 | 現在 |

良さを伝えたい

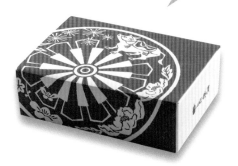

現代に生きる
型染め作家

鈴廣10代目の次女として生まれた鈴木結美子さんは、型染め作家の森川章二さんのもとで技術を習得しました。広告代理店で営業・マーケティングに従事した経験を活かし、伝統的な和の意匠に現代的な解釈を加えたデザインやブランドディレクションに積極的に取り組みながら、森川さんと共に現在の鈴廣の型染めデザインを手掛けています。左図は、鈴木さんが手掛けた丑年限定のパッケージ。

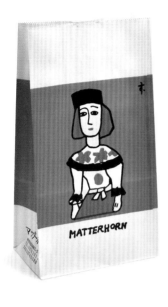

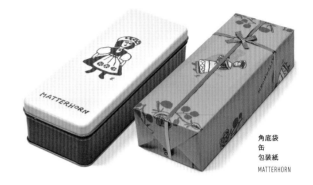

クスッと嬉しくなる
鈴木信太郎氏の絵

角底袋
缶
包装紙
MATTERHORN

鈴木信太郎氏は、素朴な造形と明るい色彩で風景・花・人形・静物などを描き続けた、昭和を代表する画家です。画風の親しみやすさから「親密家（アンティミスト）」、色彩の豊かさから「色彩家（コロリスト）」と評されています。1952年に洋菓子店マッターホーンを創業したオーナーは鈴木氏の作品の収集家で、氏の絵を店の商品・看板・包装紙などに採用。その愛らしさは、現在も多くのファンを惹き付けています。

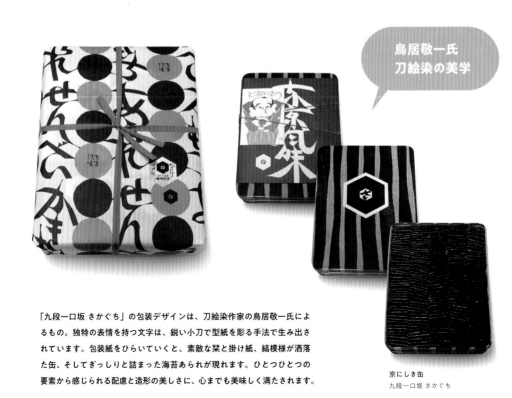

鳥居敬一氏
刀絵染の美学

京にしき缶
九段一口坂 さかぐち

「九段一口坂 さかぐち」の包装デザインは、刀絵染作家の鳥居敬一氏によるもの。独特の表情を持つ文字は、鋭い小刀で型紙を彫る手法で生み出されています。包装紙をひらいていくと、素敵な栞と掛け紙、縞模様が洒落た缶、そしてぎっしりと詰まった海苔あられが現れます。ひとつひとつの要素から感じられる配慮と造形の美しさに、心までも美味しく満たされます。

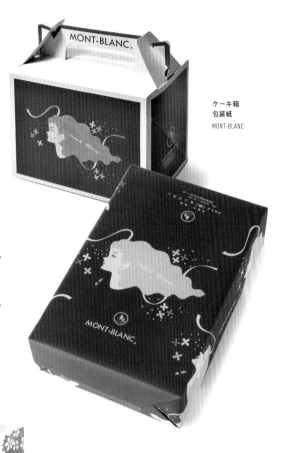

**ケーキ箱
包装紙**
MONT-BLANC

憧れの洋菓子は
東郷青児氏の
包み紙

1933年、菓子職人の迫田千万億氏が、登山で訪れたフランスで峰の美しさに感銘を受け、その名を冠して創業した洋菓子店「モンブラン」。栗のケーキ「モンブラン」を考案したのもこちらのお店です。包装紙は、迫田氏と親交の深かった画家 東郷青児氏によるオリジナル。洋菓子がまだ特別な存在だった時代に、女性たちの心に憧れとして刻まれていました。

自然画家 坂本直行氏は北海道に生まれ、開拓農民として十勝の原野開墾に力を注いだ人物です。六花亭製菓の包装紙のために描いた69種類もの植物は全て十勝の山野草でした。実は坂本龍馬の子孫ですが、自らそれを語ることはなかったといいます。鮮やかな色彩と無駄の無い描線で描かれた花々は、現在も新商品のパッケージや雑貨などに広く展開され、愛され続けています。

手提げ袋・箱・ポテトチップス
六花亭製菓

十勝の開拓農民
坂本直行氏が描いた
山野草

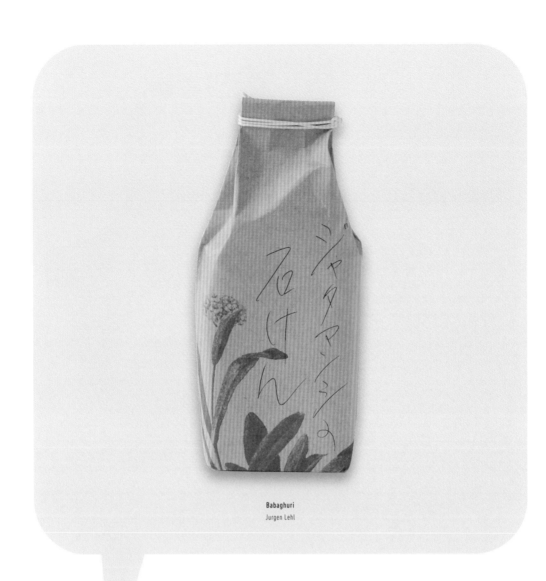

Babaghuri
Jurgen Lehl

3-4 ナチュラルなやさしさ
NATURALLY GENTLE

飾らない佇まいを
デザインする

デザインすることとは装飾的に華やかに飾ることだけではありません。パッケージをデザインすることは、その時その人にいちばん似合う服をデザインすることに似ています。自然体で正直なあの人に似合うのは、きっと良質な素材を生かした心地よいパッケージ。デザインとはそのものらしさを表現することでもあります。

自然の美しさを大切にするブランド

天然素材を用いた職人の手仕事によるものづくりを追求するブランド、ババグーリ。デザイナーのヨーガン・レール氏は「自然への畏敬の念を込めて、環境を汚さない土に還る素材で、丁寧な手仕事をされた服や暮らしの道具など、自分にとって必要不可欠なものをつくりたい。」という志からこのブランドを立ち上げました。ババグーリとはインドで採取される瑪瑙のこと。原石のままで美しい模様や色を持つこの石を、ヨーガン・レール氏はこよなく愛していました。

パッケージ素材へのこだわり

ババグーリのパッケージにも、ヨーガン・レール氏の想いが込められています。石けんをいれた紙袋は紙をよりあわせたこよりで結ばれ、バームやリンスの容器には金属やリサイクル可能なガラスが使用されています。

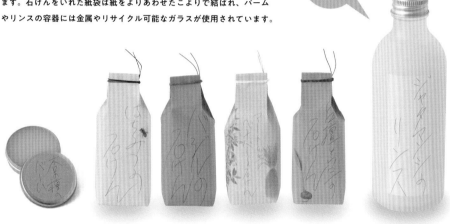

良さを伝えたい

プラスチックゴミを使った照明作品

晩年のヨーガン・レール氏は、自身が住む沖縄の海岸に打ち寄せられたプラスチックゴミを使って美しい照明作品をつくり続けました。「地球が汚れていることを多くの人に伝えたいが、醜いゴミを大量に見せてもその恐ろしさが伝わらないのなら、そのゴミを使って、何か自分が美しいと思えるものをつくり出す努力をしよう。単なるオブジェではなく、もう一度、実用的なものに変えよう。」ものづくりを仕事とするヨーガン氏の最後の仕事でした。

クラフト紙について

紙は、原料であるパルプ（植物繊維）をバラバラにし、水などを加えてドロドロにしたものを漉いてつくられます。
木材などに薬剤を用いて化学的な反応で得られたパルプを「化学パルプ」と呼び、
なかでもアルカリ性薬剤を用いて得られる「クラフトパルプ」を主原料とする強い紙をクラフト紙と総称します。

漂白の度合いで
変わる色

クラフト紙には、茶封筒のように黄土色っぽいものや、原料の木の色を活かしたような濃い茶色のものがあります。この色味の違いは、紙の製造工程で「晒す（漂白する）」度合いによるもので、茶色いクラフト紙は未晒クラフト紙、一般的な茶封筒のクラフト紙は半晒クラフト紙と呼ばれます。完全に白くなるまで晒したものは、晒クラフト紙と呼ばれます。

強くて丈夫なワケ

クラフト（Kraft）とは、ドイツ語で「強度」。Craft（手作業でつくること）と混同されがちですが、これは誤りです。クラフトパルプの繊維は純度の高いセルロース繊維で、繊維同士がしなやかに絡みあうため、強度のある紙になります。セメントや小麦粉の袋に使われるクラフト紙は、繊維が長く、酸にも強い針葉樹を原料としたクラフトパルプからつくられています。

○ KRAFT

× CRAFT

梱包や包装に
活用されてきたクラフト紙

クラフト紙は強くて丈夫なうえ、加工が少なく安価に作れることから、封筒・紙袋・米袋・重包装用途やダンボールの素材など、様々な包装資材として活用されてきました。近年ではそのナチュラルな風合いを活かしたパッケージも多く、製造工程の少なさから環境への負荷がちいさいことにも注目されています。

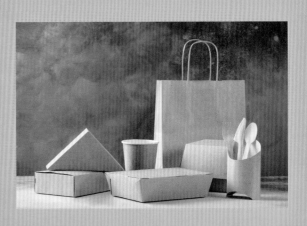

角をホチキスで止めた シンプルな箱

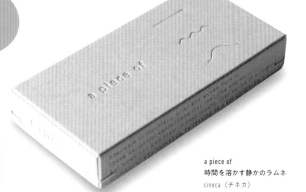

a piece of
時間を溶かす静かのラムネ
cineca（チネカ）

映画『潜水服は蝶の夢を見る』を題材にして生まれた、石のようなラムネ。海・川・山と名付けられた3種類のラムネは、岩から小石へ、砂へと姿を変える石の、在る場所をそれぞれイメージした味と色と形です。ボール紙を折ってつくられたパッケージは、角をホチキスで止めただけの簡易な構造で、そのシンプルさがお菓子の魅力を引き立てます。

クラフトペーパーのあたたかいハウス

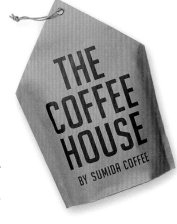

すみだ珈琲は、17世紀イギリスで流行した「コーヒー・ハウス」のような、コーヒーを飲みながら談笑できる社交場をつくりたいという想いからオープンしました。家庭や職場でも美味しく楽しめる「THE COFFEE HOUSE」は、クラフト紙の無骨な質感とあたたかみがある魅力的なパッケージです。

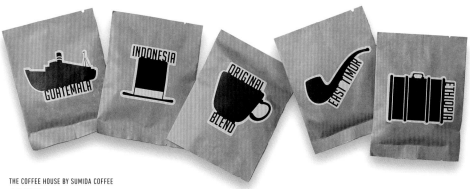

THE COFFEE HOUSE BY SUMIDA COFFEE
すみだ珈琲

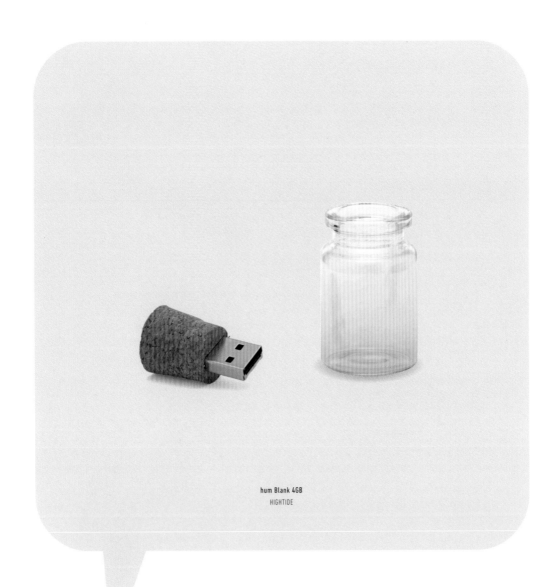

hum Blank 4GB
HIGHTIDE

3-5 意味を生むパッケージ

IDEA & MESSAGE

パッケージによって
生まれる価値

商品そのものの良さを引き立てるのがパッケージの役割ですが、逆にパッケージによって商品に価値や意味が生まれることもあります。包む対象となるモノについて深く考え、そのモノの真の魅力に気づき、誰もが分かる形にして発信することが、パッケージデザインを考案するうえで重要なのだと分かります。

あなたの
誕生日の
空気
うって
まーす

空気屋

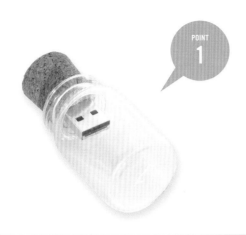

POINT
1

「何も無い空白」をパッケージ

データ記録に使われる「USBメモリ」そのものは、珍しい商品ではありませんが、このhum Blankは、パッケージのアイデアにより他の商品とは全く違う意味をもっています。様々なデータを記録していくことで、何も入っていなかった瓶は記憶が詰まった瓶へと変わり、目には見えない思い出に瓶越しに触れるようになります。

POINT
2

メモリー＝思い出を
大切に保存する

デジタルデータを記憶するパーツのことをメモリ（英語で「記憶・思い出」の意味）といいます。データは形が無いものですが、このUSBメモリはデータのある場所を感じさせる形をしているため、「ここに大切な思い出を記録したい」という気持ちになります。好きな音楽をジャンルごとに別々の瓶にいれてみたり、結婚式の写真をいれて友人にプレゼントしたりと、いろいろな使い方をしてみたくなるプロダクトです。

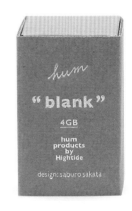

良さを伝えたい

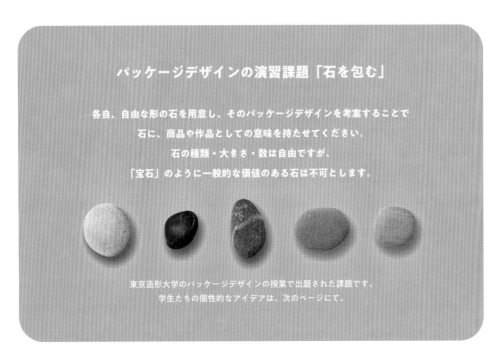

パッケージデザインの演習課題「石を包む」

各自、自由な形の石を用意し、そのパッケージデザインを考案することで
石に、商品や作品としての意味を持たせてください。
石の種類・大きさ・数は自由ですが、
「宝石」のように一般的な価値のある石は不可とします。

東京造形大学のパッケージデザインの授業で出題された課題です。
学生たちの個性的なアイデアは、次のページにて。

パッケージで個性を得た石たち

この課題に取り組んだ学生たちは、まず、石の魅力を探しはじめました。
自分で見つけた魅力をパッケージで表現することで、他の人にも伝わる魅力となっています。

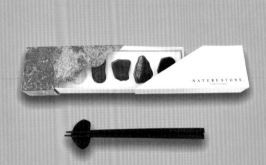

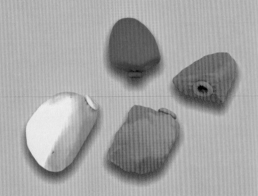

NATURE STONE.

個性的な色と形をした5つの平らな石を、箸置きとした案。川の流れで研磨された自然な形をそのまま活かしています。流水をイメージしたパッケージが、石がこの形にたどり着くまでの旅路を想像させます。

ペーパーウェイト

拳大の石をカラフルなゴム風船でピチッと包み、ペーパーウェイトとする案。ツルツル・ゴツゴツ・ザラザラとした石ならではの質感は、ゴムを介することでなめらかになり、独特の手触りが生まれています。

Lucidare

持ったときに、ずっしりと心地よく手に収まる石を、革靴のように毎日磨いて「育てる」商品とする案。同梱されたサンドペーパーやオイルで手いれをすればするほど、石は美しい質感を持つようになります。

SNOWMAN STONE

黒くて丸い小石を、ゆきだるま制作用の目・口・ボタンのパーツとして商品化する案。ちいさなバケツのパッケージは、完成したゆきだるまの頭に乗せることを想定しています。後から見つけた石を追加するのもありです。

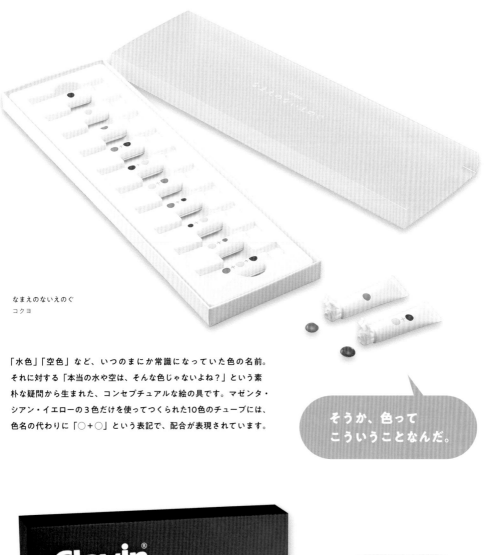

なまえのないえのぐ
コクヨ

「水色」「空色」など、いつのまにか常識になっていた色の名前。
それに対する「本当の水や空は、そんな色じゃないよね？」という素
朴な疑問から生まれた、コンセプチュアルな絵の具です。マゼンタ・
シアン・イエローの３色だけを使ってつくられた10色のチューブには、
色名の代わりに「○＋○」という表記で、配合が表現されています。

そうか、色って
こういうことなんだ。

良さを伝えたい

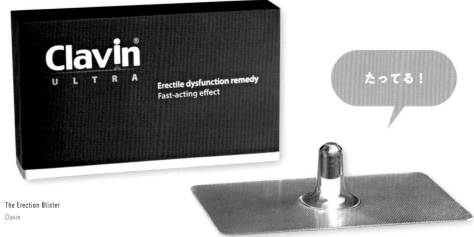

たってる！

The Erection Blister
Clavin

チェコの製薬会社 ClavinのED治療薬。限定版のパッケージには、薬剤カプセルが垂直に収められており、
病気に思い悩む人々も、思わず笑ってしまいそうです。

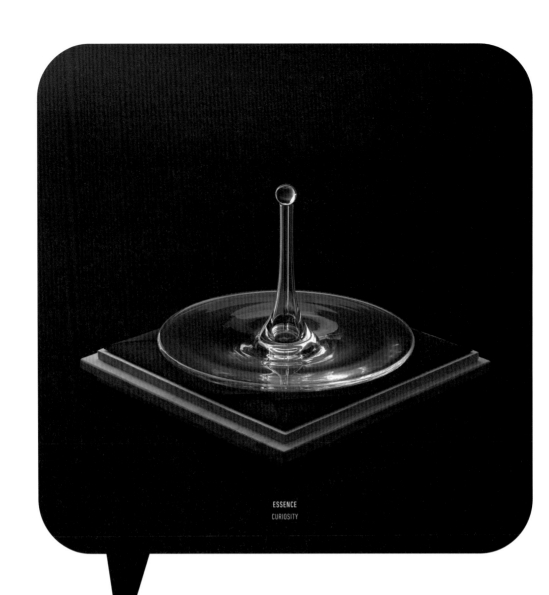

ESSENCE
CURIOSITY

宇宙はパッケージかも

3-6　思想を込める
PHILOSOPHY BEHIND IT

パッケージの形で
表現された思想

「容器（パッケージ）」とはモノを内包するもので、人の行動や生活に密接に結びつく存在ですが、時として純粋な造形表現の対象にもなります。表現としてのパッケージとは、容器に触れる人の感覚に訴えるもの、容器の形と中身とが一体となって完成するもの、容器の本質を問うものなど、デザイナーの哲学がかたちになったものです。

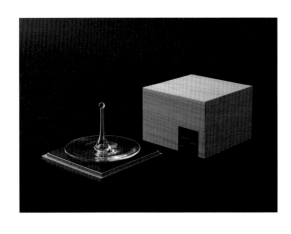

POINT 1

日本から得た
インスピレーション

フランス出身のデザイナー グエナエル・ニコラ
さんの作品集「CURIOSITY ESSENCE」の発売
を記念して制作された香水「ESSENCE」。日本に
20年以上滞在する中で学んだ物事の本質（エッ
センス）と、そこから得たインスピレーション
を表現している作品集と同様に、この香水もニ
コラさんの思想に基づいてデザインされました。

POINT 2

「永遠は、一瞬一瞬に存在する」

一滴の水が水面に落ちる一瞬の形は、自然界に存在する美で
す。「一瞬」とは極限までシンプルな間ですが、同時に無限
の複雑さも内包しています。この香水は「瞬間が多面を表現
する」すなわち「永遠は、一瞬一瞬に存在する」というニコ
ラさんの考えを物体として表現したものです。香水とは人の
意識が何かを思い描く感覚を広げるもの。空中に浮遊してい
るかのようなこの一滴は、こだまする記憶を表現しています。

良さを伝えたい

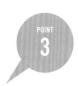

POINT 3

ガラスでとらえた
瞬間の美の形

水の生き生きとした動き、光がつくり出す一瞬、重力、
実体を表現するボトルは、ひとつひとつ職人により
手吹きガラスで制作されました。水滴球の下部から
伸びる細長いガラス棒の先端は、内部の香水まで届
いています。「瞬間が多面を表現する」という考えの
もと、香りも一瞬がもたらす複雑さを表現すること
が重要視され、檜・ベルガモット・和菓子・緑茶・シ
ナモン・白檀などがブレンドされました。鋭く洗練
された印象の中に、どこか柔らかさを感じさせます。

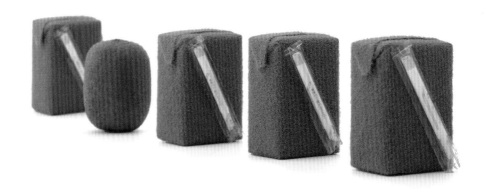

手に触れて感じる、「らしさ」の記憶

ジュースの皮
深澤直人

2004年に開催されたTAKEO PAPER SHOW（主催：株式会社竹尾）は、「HAPTIC（感覚を喜ばせる）」をテーマにした紙の展覧会です。デザイナーの深澤直人さんは、人間の五感のうち「触覚」に着目し、紙に触れるという行為を顕著に感じる媒体として「飲料の紙パック」をモチーフとした実験的な作品を制作しました。紙パックを持ったときのあのわずかな重さ、微細な水滴や冷たさ、液体を握る感覚。そこにリアルな果物を手にしたときの表皮の質感を再現することで、人々の頭の中にある「味の記憶」をも呼び起こすことができるのではないか。「ジュースの皮」と名付けられたこの作品は、人間の味の記憶は手の感覚によっても呼び起こされるものなのだと気づかせてくれます。

数々のパッケージデザインを手掛けてきた鹿目尚志氏により生み出された
「モールドパコ」は、水に溶かした紙を型に流し込み乾燥させる紙成形法
「ペーパーモールド」による作品です。つくられては捨てられるパッケージに
儚さを感じ、「何かこれ（役割を終えた古紙）で作ってやろう」という想いか
らはじまったモールド作品制作は氏のライフワークとなり、17種類の多様な
形状が生まれました。役割を終えた紙たちが、水に溶かされ撹拌され、ふた
たび生まれた再生紙。人間の生命を再生するような温もりと脈拍を持つテク
スチャーで、鹿目氏は命の赤ワインを送るためのパッケージを制作しました。

溶かして　流し込んで
固められた　命の形

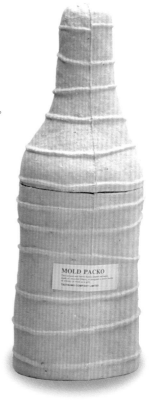

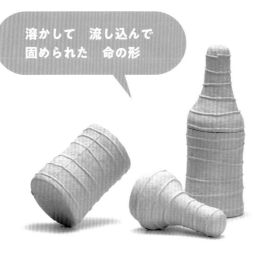

MOLD PACKO
鹿目尚志

そっ......と
触ってみてほしい

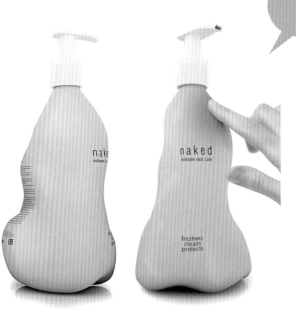

手で触れた部分の色がほんのりと赤く染
まる、まるで生きているかのようなパッ
ケージ。ロシアのプロダクトデザイナー
Stas Neretinさんが考案したアイデアで、
容器の表面には「サーモクロミック塗料」
という、特定の温度下で発色⟷消色が
変化する塗料が使われています。
「双方向性があり、人の五感を刺激する
プロダクト」を目指して制作されたプロ
トタイプです。

naked
Stas Neretin

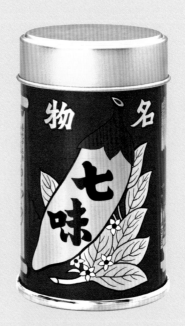

七味唐からし
八幡屋礒五郎

3-7 変わらぬ、良さ。

SAME OLD GOODNESS

時代に左右されず
守られてきたもの

かわらぬ味

時代が変わっても、変わらなかった商品たち。迅速で臨機応変な対応が求められる今の時代だからこそ、信頼を得続け愛され続けてきたデザインからは、かけがえのない尊さが感じられます。持続可能な社会を目指す昨今、これらロングライフの商品や会社の姿勢から、学び、受け継ぐべきものがあるはずです。

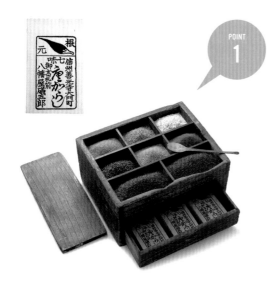

POINT 1

日本独自の香辛料 七味唐辛子

七味唐辛子は、江戸時代に生薬を組みあわせてつくられた香辛料で、用いる素材は店によって異なります。古くは薬効への期待から寺社の門前で販売されていました。長野県 善光寺のお膝元に本店を構える八幡屋礒五郎では、唐辛子・山椒・生姜・麻種・胡麻・陳皮・紫蘇の7種を用いています。左の箱は江戸末期から大正に使用されていたもの。客の好みに応じて7つの味を調合し、山中紙（店主の出身地 鬼無里村でつくられた和紙）に木版でデザインを刷った小袋にいれて販売していました。

POINT 2

八幡屋礒五郎の顔

八幡屋礒五郎といえば、ちいさな金色のブリキ缶。1924年、当時56歳の6代目 栄助氏が考案したもので、デザインも彼が手掛けたといわれています。表面には大きく唐辛子が描かれており、ヘタの上部に口を重ねると中身が振り出せます。右側面には大きく善光寺が描かれ、金・銀・赤・青・白の5色が鮮やか。従来の紙袋入りの唐辛子よりも食事時に使いやすいこの缶は、たちまち全国に広まりました。

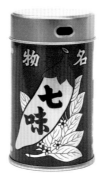
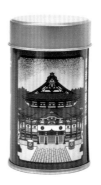

POINT 3

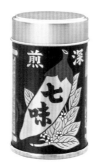
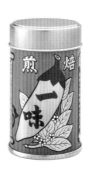
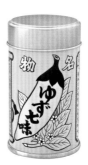

金のブリキ缶の展開

6代目考案の金のブリキ缶は、その後も深煎七味・焙煎一味・ゆず七味など、様々な商品に展開されています。近年登場した3×4cmのちいさなひとふり袋（左頁）では、袋に唐辛子の缶の絵が印刷されています。パッケージにパッケージの絵を印刷するという発想は、「缶」という存在が八幡屋礒五郎のアイデンティティとして広く定着しているからこそ、効果的な手法として成立しています。

良さを伝えたい

113

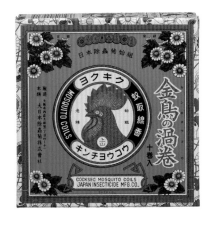

創業のはじまりは
白い花「除虫菊」

金鳥の渦巻 10巻
大日本除虫菊株式会社
（KINCHO）

明治23年
棒状の蚊取線香
「金鳥香」

金の鶏が印象的な蚊取線香のパッケージは明治23年に誕生し、以後130年間「金鳥（KINCHO）」の名で親しまれてきました。鮮やかな色やグラフィックは、今もほぼ当時のまま受け継がれています。白い花は殺虫効果のある「除虫菊」。創業者の上山英一郎氏はこの花の粉末を線香に練り込み、蚊取線香を開発しました。カタカナの「キンチョウコウ」の表記は、当時の商品名「金鳥香」の名残です。

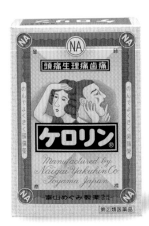

ケロリン®
富山めぐみ製薬

銭湯でもおなじみ
ケロリンのPR戦略

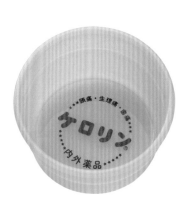

大正14年に開発された痛み止め薬「ケロリン®」は、日本ではじめて洋薬アスピリンを配合した画期的な薬でした。この薬が庶民にとって身近な存在になった背景には、的確なマーケティングと広告戦略がありました。銭湯の風呂桶を広告媒体に用いたアイデアもそのひとつ。「ケロッと痛みが治る」明快な商品名や、当時パッケージにおいて必須であった「痛みを訴える人物のイラスト」などが人々の心をつかみ、定番の痛み止め薬として、今日も支持されています。

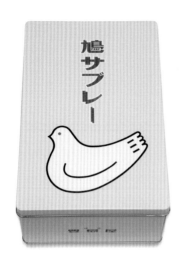

鎌倉名物
大きな鳩のサブレー

鳩サブレー
豊島屋

「鳩サブレー」の鳩の形は、初代 久次郎氏が、鶴岡八幡宮の掲額の鳩の図から着想を得て制作したもの。尾びれは当初2本でしたが、よりふっくらと見せるために、3代目の時代に3本に変更されました。抜き型が完成してからは、現在もその形は変えられることなく、当時のまま守られ続けています。鳩の絵をシンプルにレイアウトしたパッケージは、明快で強く印象にのこります。時代のニーズにあわせて、バッグのような形のパッケージも登場しています。

商いは、牛の歩みのごとく。

化粧石鹸カウブランド赤箱（左）
化粧石鹸カウブランド青箱（右）
牛乳石鹸共進社

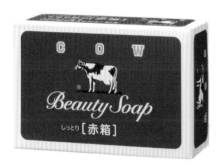

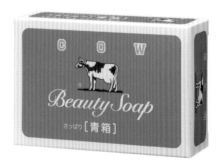

1928年
初代「赤箱」

「粘り強く堅実な経営のもと、愛される製品を提供しよう」という企業理念から牛乳石鹸共進社は、前に進んでも後ろには退かない、粘り強く前進する「牛」をシンボルとして長年大切にしてきました。とある商店の商品だった「牛乳石鹸」の商標を1928年に譲り受けて以来、現在も独自の釜だき製法で使い心地にこだわった石鹸をつくり続けています。時代のニーズを受けいれながらも変わらない企業理念は、発売当時からコンセプトが変わらないパッケージにも表れています。

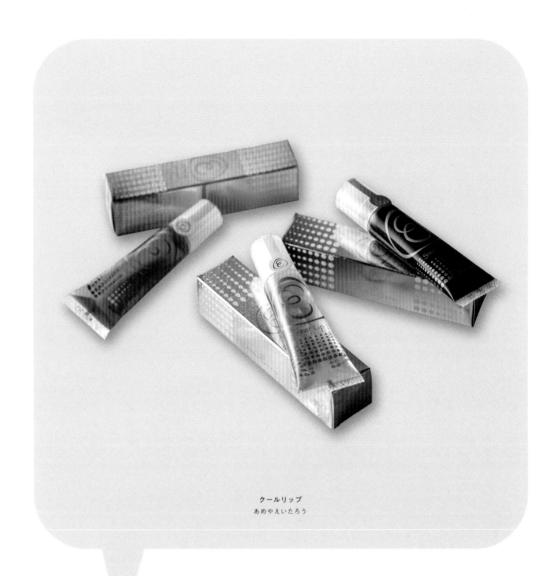

クールリップ
あめやえいたろう

3-8　新しい魅力をつくる

A NEW TWIST

パッケージで
新しい一面が見えてくる

特定の商品に対して抱く「慣れ親しんだ形状」や「らしさ」に捉われず、これまでになかったパッケージと組みあわせることで、その商品が秘めていたポテンシャルを引き出せます。中身が同じであったとしても、見た目が変わり、存在感が変わり、扱われ方も変われば、これまでとは異なる層に響くアイテムとなります。

POINT 1

新しい感性をもつ
あめのブランド

榮太樓總本鋪では、江戸時代から200年続く伝統のあめづくりの製法を現代に伝えています。あめを板状に伸ばす・組む・包むといった製法は、和菓子づくりの技術とアイデアにより培われました。そんなあめ一筋に歩んできた榮太樓總本鋪から生まれた「あめやえいたろう」は、伝統の製法を駆使しながらも、既存のあめの概念を超えて、新しいあめの表現を目指しています。

POINT 2

コスメのように
持ち歩きたくなるパッケージ

透明のチューブに入ったカラフルなみつあめ「スイートリップ」は、リップグロスのようにカバンにいれて持ち歩きたくなるかわいいアイテムです。唇にグロスを塗る感覚でペロッと舐めたりスイーツにかけたりと、あめの楽しみ方が広がります。江戸時代の上方の舞妓さんたちも、かさかさする唇に梅ぼ志飴をちょっぴり塗っていたという話がのこされています。

良さを伝えたい

POINT 3

実在の宝石と同じカットを施した
スイートジュエル

アメリカのスミソニアン博物館が所蔵する「ホープダイヤモンド」や、かつては世界最大のダイヤモンドと呼ばれ、ビクトリア女王も所有した「コ・イ・ヌール」といった、実在するダイヤモンドやクリスタルと同じカットを施し、色と輝きを再現した宝石のような飴「スイートジュエル」。額縁をイメージしたギフトボックスにはそれぞれの宝石にちなんだデザインが施され、中にメッセージカードをいれられます。

パッケージの形を変えて大成功

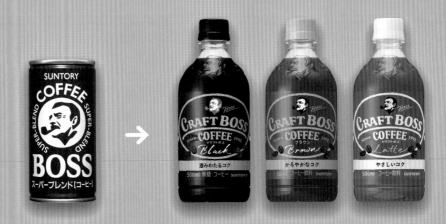

クラフトボス

サントリー

長年、働く男性たちの支持を得てきた缶コーヒー BOSS。
2017年には従来品よりもすっきりと飲みやすくなった「クラフトボス」シリーズが発売され、
この丸いペットボトルは、これまで缶コーヒーを飲まなかった女性や若者の間で大ヒットしました。
現代の若者が身近に置きたいと思う、肩の力の抜けた、あたらしい「相棒」のかたちです。

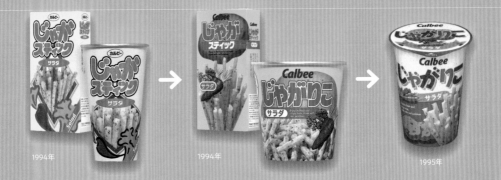

じゃがりこ

カルビー

現在では、カップ型のイメージが定着している「じゃがりこ」。
発売当初は箱型とカップ型の2種類のパッケージが試験的に使われていましたが、
消費者の声や販売結果によりカップ型だけに絞られました。独特の形が店頭で目を引き、
開封が簡単で机に置いて友達とシェアしやすいことなどから、女子高生を中心に広がりました。

ウイスキーの
固定観念を覆した存在

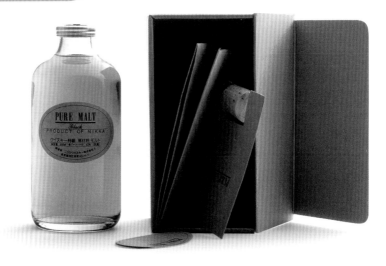

ピュアモルト
ニッカウヰスキー

「ピュアモルト」は、1984年にデザイナーの佐藤卓さんが企画とデザインを手掛けたウイスキー。モルト原酒が持つ味わい・香り・コクを味わってもらおうと、商品名はストレートに「ピュアモルト」とし、パッケージはなるべくデザインしない、テレビコマーシャルは行わないなど、一貫した姿勢のもとに生み出されました。過剰な表現が好まれたバブル当時においては、これら全てが斬新な試みでした。シンプルで美しいボトルは、リユースしたくなる瓶の可能性を探ったもの。「その商品にとって何が最適であるか」を追求する、佐藤さんの哲学が込められたパッケージです。

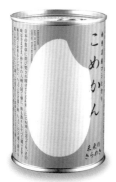

こめかん
ライブリッツ

1食ごとに
色々な品種を楽しめる

1缶あたり270g（茶碗4〜5杯分）の生米が入った、カジュアルな缶詰。お米はkg単位で入った袋で販売されることが多いですが、品種や農家によって異なるお米の味や香りを1食ごとに気軽に試せるようにと、ちいさな缶詰のパッケージが考案されました。ちょうど缶1杯分の水で炊飯できます。毎日お米を食べるとは限らない現代人の食のスタイルにも適した形です。

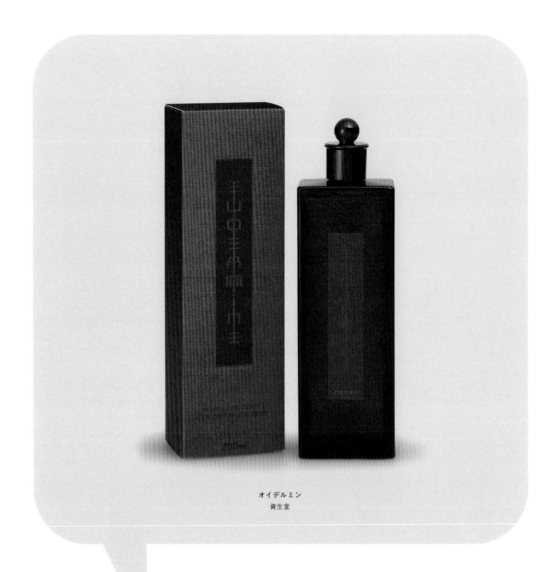

オイデルミン
資生堂

3-9　ブランドの伝統と進化

TRADITION & EVOLUTION

受け継がれること、
時代とともに変化すること。

強いブランドをつくるためには一貫性を持って継続することが大
切です。一方で、時代にあわせて人や社会が変化していくのと同
様に、ブランドもその時代を生きながら柔軟に変化することが必
要になります。コンセプトを守りながらも色褪せず進化を続ける
ブランドの姿からは、その会社が貫く信念を見ることができます。

1990　　2012　　20XX

「資生堂の赤い水」の誕生

洋風調剤薬局としてスタートした資生堂は、創業から25年後の1897年に、当時最先端の西洋薬学を応用した化粧品「オイデルミン」を発売しました。商品名は、ギリシャ語の「オイ（良き）」と「デルマ（皮膚）」をあわせた造語。元来の医薬品事業から化粧品事業へと展開した資生堂ならではの、ユニークなネーミングです。オイデルミンは「資生堂の赤い水」として多くの女性に親しまれました。資生堂の化粧品の歴史は、この商品からはじまります。

左：1897年（複製）
右：1907年 新聞広告

 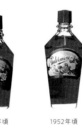 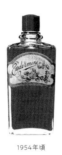 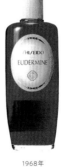 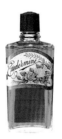

| 1918年 | 1935年頃 | 1952年頃 | 1954年頃 | 1968年 | 1980年頃 |

女性の支持とともに 進化した1世紀

発売以降、100年以上続くロングセラーとなったオイデルミン。中身の化粧水の品質はもちろんのこと、パッケージの美しさやファッション性が時代々々で高く評価され、女性たちからの支持を集めながら1世紀を生きてきました。これまで何度も改良が加えられていますが、一貫して「赤い水」というアイデンティティが受け継がれています。このページに掲載されたパッケージは全て、資生堂企業資料館に現物が保管されています。

良さを伝えたい

これからの資生堂の象徴

発売から100年の節目の年（1997年）、資生堂では、化粧品事業の原点であるオイデルミンを見つめ直し、これからの資生堂を象徴するグローバルな商品としてリデザインしました。デザインを担当したのは、イメージクリエーターのセルジュ・ルタンスさん。オイデルミンのブランドカラーである「赤」を踏襲しながらも、ボトルのモダンで建築的なシルエットは革新的で大きな話題となりました。デザインの根底にあるのは、昔から変わらない資生堂の美的哲学。肌を美しくすることはもちろん、心も「美しく生きる」ことを目指し共に考えていきたいというブランドの姿勢をあらわしています。

クールミントガム
1960年（左）
1993年（中）
2015年（右）
ロッテ

**受け継がれる
モチーフと
時代ごとの変化**

クールミントガム は、発売から50年以上愛されるロングセラー商品。1960年の発売以来、クールなブルー・ペンギン・三日月という3つの要素で「キリッと爽快な南極のさわやかさ」を表現し続けてきました。1993年にリデザインを行った佐藤卓さんは、商品の形を「売り場で天面と側面が同時に見える立体」として捉え、2面に異なる意匠を施しました。1羽だけポーズが異なるペンギンがいる遊び要素も大きな話題に。2020年には、文字と背景色との視認性が良く、余白を広くもたせたユニバーサルなデザインになりました。

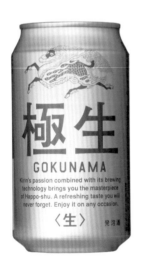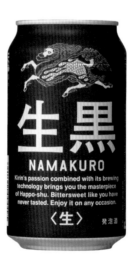

**100年以上
続くシンボル
「聖獣麒麟」**

キリン極生（左）
生黒（右）
キリンビール

キリンビールの社名は、慶事の前に姿を現すといわれる伝説上の動物、麒麟が由来です。明治時代、西洋のビールには狼や猫などの動物を描いたラベルが多かったことを受け、実業家 荘田平五郎氏の提案により、東洋の霊獣「麒麟」がブランドの象徴となりました。1889年にデザインされた麒麟の意匠は、100年を経た現在でもほぼ変わらない形で受け継がれ、近年の新商品や現代的なデザインの中でも象徴的に活かされています。

1889年のラベル

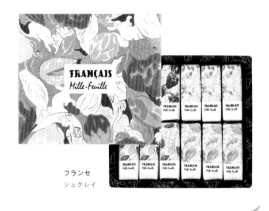

フランセ
シュクレイ

> **世界観を大切にしながら
> 新しいブランドへ**

洋菓子店「フランセ」は、1957年の開業当時より、画家 東郷青児氏による女性の絵のパッケージ（左図）で長く親しまれてきました。2017年にリブランドを担当したのは、アートディレクターの河西達也さん。イラストレーターの北澤平祐さんとともに、フランセが長年守り続けてきた世界観を大切にしながら新たなデザインを生み出しました。果実とふたりの女の子が織りなすどこか懐かしくも新しい世界は、多くの新規ファンを獲得しフランセの魅力を伝えています。

> **日本の食卓に
> 革新をもたらした
> プロダクトデザイン**

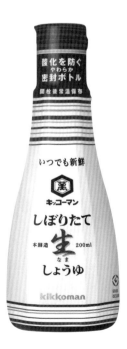
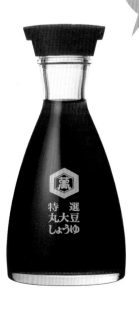

昭和36年の日本では、大きな瓶で購入した醤油を自宅の醤油差しに移し変えることが一般的でした。それを、買った状態のまま食卓に置ける革新的なかたちに変えたのは、当時20代の商品開発者と、同じく20代だったデザイナーの榮久庵憲司氏。氏は「自利利他」「物の民主化」「美の民主化」を核としたインダストリアルデザインを目指し、工業製品の美しいありかたを提示しました。近年では、逆止弁付き二重構造の真空プラスチックボトルも登場。家庭で新鮮な醤油を楽しんでもらうための工夫に満ちたデザインです。

特選 丸大豆しょうゆ（右）
いつでも新鮮 しぼりたて生しょうゆ（左）
キッコーマン食品

良さを伝えたい

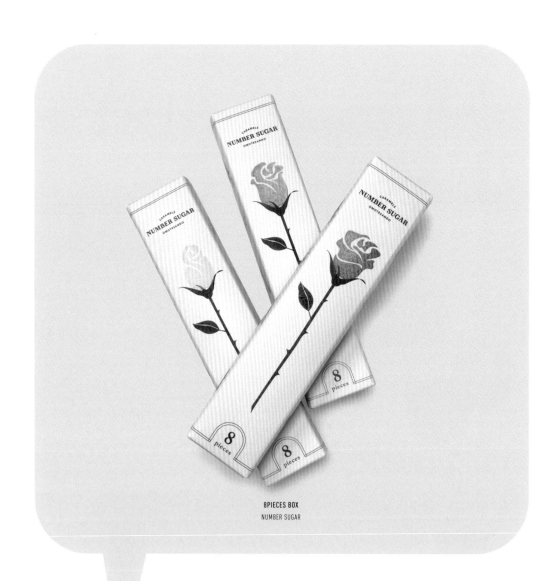

8PIECES BOX
NUMBER SUGAR

3-10　手づくりのあたたかさ

HANDMADE WARMTH

ちいさなひと手間や創意工夫が
うれしい贈り物

ハンドメイドのお菓子には、そのひとつひとつにつくり手の想い
が込められています。パッケージもまた然り。最後にちいさなリ
ボンを結ぶ、季節の葉っぱを忍ばせるというひと手間は、受け
取った人に喜んでほしい気持ちの現れです。機械での大量生産
では実現が難しい、ささやかな想いをかたちにするのは人の手です。

一輪の花を
プレゼントするように......

職人が一粒ずつ丁寧に手づくりするキャラメルの専門店「NUMBER SUGAR」。NO.1（バニラ）からNO.12（ブラウンシュガー）まで、異なるフレーバーのキャラメルを12種類販売しています。左図はNO.1～NO.8のキャラメルが8粒セットになったギフトパッケージ。一輪の薔薇の花をプレゼントするイメージでデザインされました。ここにひと手間加えられたのち、店頭に並びます。

一輪一輪、
手作業でスタンプ！

このギフトパッケージは、スタッフが薔薇のスタンプをひとつひとつ手作業で押すことにより完成します。薔薇のスタンプは「つぼみ」「5分咲き」「満開」の3種類が用意されており、これらをランダムに押すことで、パッケージに多様性が生まれます。

良さを伝えたい

ひとつとして
同じモノが無い魅力

手加工でスタンプされた薔薇の花は、インクや色の掠れ具合がひとつひとつ異なります。贈る相手に一番ふさわしい花はどれなのか店頭で迷ってしまうのは、まさに一輪の花を選んでプレゼントする気持ちに近いかもしれません。ものを選んで贈ることの楽しさに改めて気づかされます。

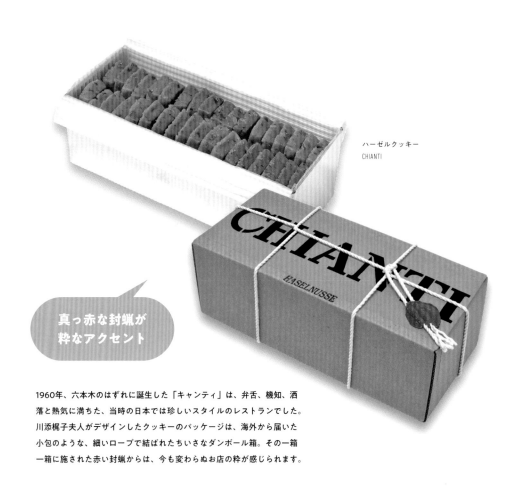

ハーゼルクッキー
CHIANTI

真っ赤な封蝋が
粋なアクセント

1960年、六本木のはずれに誕生した「キャンティ」は、弁舌、機知、洒落と熱気に満ちた、当時の日本では珍しいスタイルのレストランでした。川添梶子夫人がデザインしたクッキーのパッケージは、海外から届いた小包のような、細いロープで結ばれたちいさなダンボール箱。その一箱一箱に施された赤い封蝋からは、今も変わらぬお店の粋が感じられます。

焼き色に映える檜葉の緑色

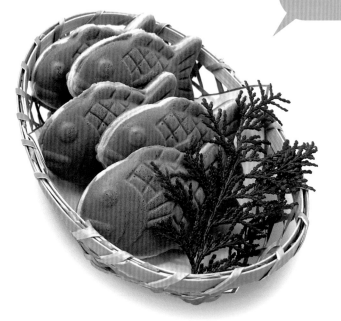

1925年創業の和菓子店 桃林堂の看板商品、小鯛焼。竹籠の中には、お菓子と一緒に1枝の檜葉（ヒバ）が納められています。これは正月や結婚式に御膳に上げられる縁起物の焼き物「睨み鯛」をイメージしたもので、発売当初から続けられています。檜葉には抗菌効果があり、日本では古くから魚や松茸などの食品と檜葉を一緒に保存することが一般的でした。

小鯛焼
風土菓 桃林堂

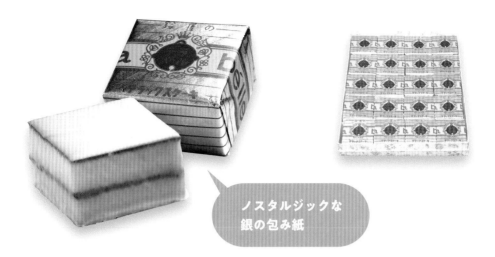

**ノスタルジックな
銀の包み紙**

デラックスケーキ
デラベール
鈴屋

発売から約50年を経て今なお根強い人気を誇る、鈴屋デラックスケーキ。5×5×3cmのちいさな四角いかたちと銀紙のエンボスの手触りが、ノスタルジックな世界へと誘ってくれます。銀紙のデザインは先代社長と従業員が考案した原案をもとに、デザイナーとのやりとりを経て完成させたもの。機械で角折り加工を行った後、熟練の従業員たちがひとつずつ手作業で包んでいます。

**つくり手の想いを包む
オリジナル和紙**

良さを伝えたい

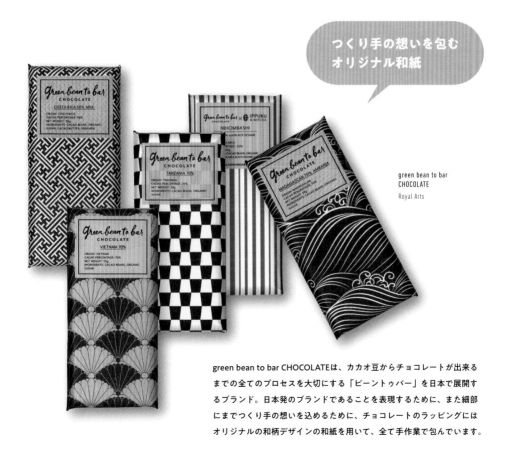

green bean to bar
CHOCOLATE
Royal Arts

green bean to bar CHOCOLATEは、カカオ豆からチョコレートが出来るまでの全てのプロセスを大切にする「ビーントゥバー」を日本で展開するブランド。日本発のブランドであることを表現するために、また細部にまでつくり手の想いを込めるために、チョコレートのラッピングにはオリジナルの和柄デザインの和紙を用いて、全て手作業で包んでいます。

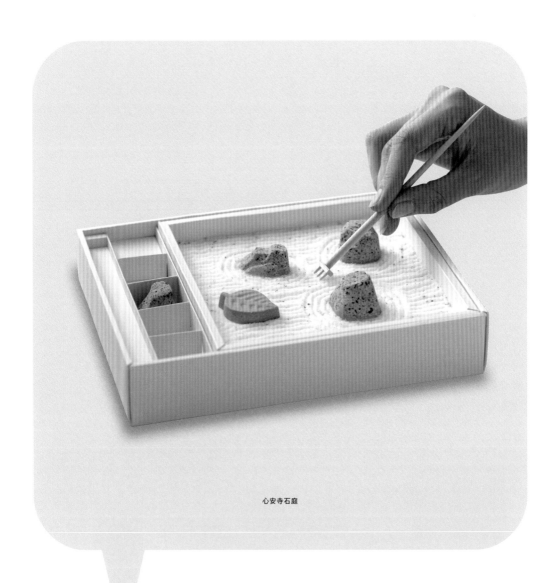

心安寺石庭

3-11　幸せな遊び時間
PACKED WITH FUN!

パッケージから生まれる
楽しい体験

パッケージそのもので「遊ぶ」ことができる、という発想も
あります。リラックスタイムのちょっとした遊びは、美味し
いお菓子と同じように自分の時間を充実させてくれるはず。
本来の目的である「包む・守る」を越えた「遊べるパッケージ」
は、心のゆとりやコミュニケーションの起点を生み出します。

心静かに観賞する庭園「枯山水」

枯山水とは、水を使わず石の組合せや地形の高低などで山水を表現する日本庭園の様式のひとつで、一般的には石を島や仏などに見立てて配置し、周囲の砂で水の流れを表現します。平安時代から記録がのこされている枯山水は、室町時代には瞑想や座禅の場として禅寺で発展しました。白砂の模様には「うねり」「流水」「さざなみ」など、様々な種類があります。

全て和菓子で出来た石庭造園セット

食べられるユニークな和菓子「心安寺石庭」の石は黒胡麻の落雁で、白砂は砂糖でつくられています。「心安寺」は、毎日時間に追われる現代人を、ひとときの砂紋創作の世界に誘い、心の安らぎを与えてくれる架空のお寺。アートディレクターの齊藤智法さんはじめ4名のデザイナーによって考案されました。ちいさな砂かき棒で自分だけの枯山水をつくれば、和菓子と日本庭園、2つの日本文化を同時に楽しめます。

POINT
2

良さを伝えたい

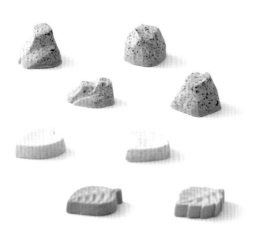

POINT
3

気分で選べる8つのモチーフ

一般的に日本庭園の庭石は、角度によって表情が異なる不規則な形が好まれます。和菓子職人の稲葉基大さんがつくった4つの石は全て形が異なり、その時の気分で選んだ石を配置することで、今の自分にぴったりの枯山水がつくれます。また石だけではなく春夏秋冬のモチーフを象った落雁で、庭に彩りを添えられます。

パッケージ幸福論

「通常の仕事とは一線を画した自由な発想でパッケージを制作しよう」と、鹿目尚志氏が企業に勤めるデザイナーたちに声をかけ、2008年から中島信也氏ディレクションで定期的に開催されている展覧会『パッケージ幸福論』。約15名のメンバーが、美術・造形の面白さを純粋にとらえ直し、パッケージを通じて人の幸福を探る試みです。

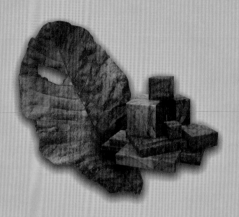

忘れていたこと｜石田清志

2011年の東日本大震災の後、メンバーで話し合って決められたその年の展覧会のテーマは「幸福を届ける」でした。「幸せは、すでにそして常に届けられているのではないか」という考えから生まれた、毎年地面に落ちてくる枯葉をモチーフにした包装紙のアイデア。

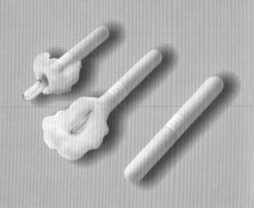

包×繋｜廣瀬賢一

絡める、ほぐす、引っ張る、広げる、にぎる、結ぶ、ほどく、編む、揉む、濡らす、乾かす、染める、絞る、濾す、溶かす、固める、堅める、形どる、浸す、茹でる、馴染ませる、送る、贈る、包まれる。植物繊維を固めてつくられたパッケージは、優しく繋がった繊維を手でほぐして開けられます。

無心の痕跡｜山﨑茂

手仕事のつくる痕跡には、作為を越えた無心さから生まれる美しさがあります。頭に描くカタチを目指しながら、1kmもの長さの躾糸を無心で巻き紡いでつくられた実験的なパッケージ。糸の置き方、強さ、タイミング、ひと巻きひと巻きに、造り手の想いが込められています。

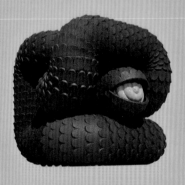

宝を抱えた大蛇｜井上大器

大蛇は大切なものをお腹の中に抱えています。大蛇をかたむけて、それを口元まで持ってくることができれば、大切なものが何なのか分かるでしょう。中身と出会うまでの手間が、手にしたときの喜びを倍増してくれると考えた、おもちゃの迷路のようなパッケージです。

協力：パッケージ幸福論　https://package-koufukuron.jpn.org/

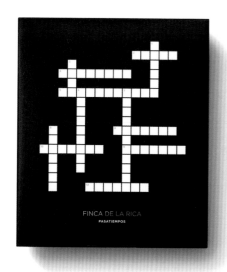

ゆっくりと楽しむ
ワインとパズル

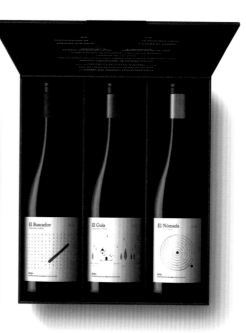

3種類のワインラベルには、それぞれ「単語探し」「点つなぎ」「迷路」
の問題がデザインされています。童心に帰って謎を解きながらゆっ
くりと時を過ごせる、リラックスタイムを味わうためのワインです。

El Buscador / El Guía / El Nómada
Finca de la Rica

良さを伝えたい

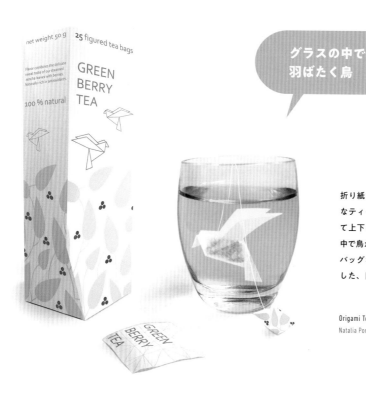

グラスの中で
羽ばたく鳥

折り紙でつくられた鳥のよう
なティーバッグ。お湯にいれ
て上下に揺らすと、カップの
中で鳥が羽ばたきます。ティー
バッグならではの動きに着眼
した、目で楽しめるアイデア。

Origami Tea
Natalia Ponomareva

第 4 章

使いや

すくしたい

皆が等しく使いやすいものにするためには、どのような形にすればいいか。

今後もずっと使い続けていくためには、どのようなルールが必要か。

広い視点から社会を見据える人が生み出すアイデアは

これからの人の社会を、暮らしやすいものに変化させていくでしょう。

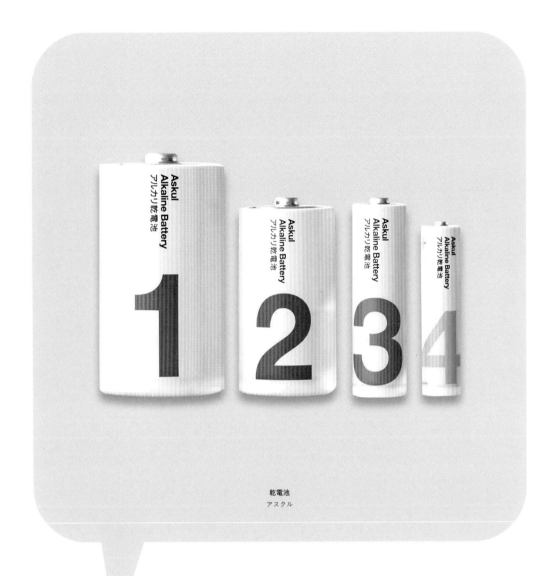

乾電池
アスクル

4-1 パッと見て分かる

AT FIRST GLANCE

**文字で。色で。グラフィックで。
誰にでも明快なデザイン**

様々な人が手にする日用品や防災用品は、誰が見ても分かりやすく、情報が正しく伝わるデザインであることが重要です。種類ごとに色で差別化する、情報を整理してレイアウトする、読みやすい書体を用いる、素材や中身をグラフィックで表現するといった工夫により、誰にでも等しく使いやすいものになります。

色と数字で
間違いようのないデザイン

事務用品の通信販売会社アスクルは、低価格・品質・デザインの3つに注力したプライベートブランド商品の開発に力をいれています。スウェーデンのStockholm Design Labによりデザインされたこの乾電池は、サイズ（単1・単2・単3・単4）の数字を大きく配置した大胆なグラフィックと華やかなカラーで、美しさと利便性とを兼ね備えています。

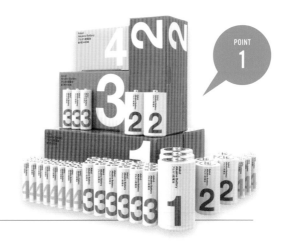

POINT
1

POINT
2

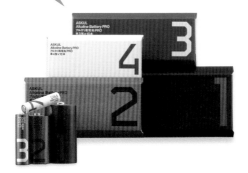

ハイパワー乾電池の差別化

パワフルで長持ちする「ハイパワーアルカリ乾電池PRO」では、フォントや色を変えて、通常の乾電池との差別化を図っています。直線的でスタイリッシュな数字・メタリックな質感・シックなカラーを用いることで、この商品が通常よりもハイスペックだと感じられます。

ユニバーサルデザインとは

ユニバーサルとは「普遍的な、全体の」という意味です。ユニバーサルデザインとは「全ての人のためのデザイン」であり、年齢・障害の有無・体格・性別・国籍などにかかわらず、多くの人にとって分かりやすく、使いやすいデザインのことです。以下の7つの原則が提唱されています。

公平性	自由度	単純性	分かりやすさ	安全性	省体力	スペース確保
誰でも公平に使える	柔軟に使用できる	使い方が簡単に分かる	必要な情報が分かりやすい	間違えても危険でない	無理な姿勢や強い力が不要	十分な大きさ・広さがある

読みやすくデザインされた文字

UD（ユニバーサルデザイン）フォントとは

UDフォントとは、ユニバーサルデザイン（P137）の考え方をもとにデザインされたフォントです。
フォントメーカーのモリサワでは、「文字の形が分かりやすいこと」「読み間違えにくいこと」
「文章が読みやすいこと」の3つのコンセプトから、UDフォントを開発しています。

文字のかたちが分かりやすいこと

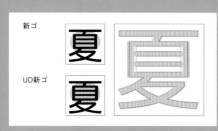

空間を広くとるとつぶれにくく、見やすくなります。

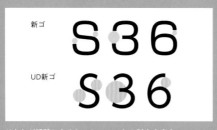

はなれが明確になると、シルエットの似た文字を
判別しやすくなります。

読み間違えにくいこと

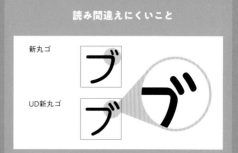

濁点・半濁点を大きくして、区別を付けやすくしています。

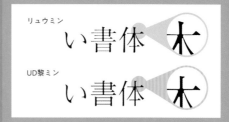

光がまぶしかったり、かすれたりしても、
しっかり読み取れます。

パッケージに使われるUDフォント

製品の原材料や使用方法・注意書きなどの重要な情報が記載される「パッケージ裏面の文字情報」は、
誰にでも読みやすく、読み間違えない文字でなければなりません。

 ガーナチョコレート
株式会社ロッテ

使用書体：UD新ゴ

バファリンA
ライオン株式会社

使用書体：UD新ゴ

●名称：チョコレート ●原材料名：砂糖、全粉乳、カカオマス、ココア
（大豆由来）、香料 ●内容量：50g ●賞味期限：この面の左上に記
●保存方法：28℃以下の涼しいところに保存してください。
●製造者：株式会社 ロッテ 〒160-0023 東京都新宿区西新宿3
●製造所：株式会社ロッテ 浦和工場 さいたま市南区沼影3-1-1
原材料に含まれるアレルギー物質（27品目中） **乳成分・大豆**
本品は卵・小麦を含む製品と共通の設備で製造しています。
●チョコレートは高温になると、表面が溶けてその脂肪分が白く固まることがあります
（ファットブルームといいます）召し上がってもさしつかえありませんが、風味の上で
劣ります。●開封後はお早めにお召し上がりください。●不良品は下記に
（お問い合わせ☎：0120-302-300）ロッテホームページ www.lotte.co.jp）

⚠使用上の注意
☒ してはいけないこと
（守らないと現在の症状が悪化したり、副作用・事故が起こりやすくな
1.次の人は服用しないでください
（1）本剤又は本剤の成分によりアレルギー症状を起こしたことがある人
（2）本剤又は他の解熱鎮痛薬、かぜ薬を服用してぜんそくを起こしたこと
（3）15才未満の小児。
（4）出産予定日12週以内の妊婦。

協力：株式会社モリサワ

香よ味
大和屋守口漬總本家

野菜の魅力を
引き立てる

漬物は、野菜の種類や漬け方によって香りや味わいが異なります。漬ける前の新鮮な野菜の写真を用いた印象的なパッケージは、「素材の野菜を判別しやすい」という機能性があるだけでなく、そこから時を経て仕上がる漬物の風味を、見る者に想像させる余地のあるデザインです。

イギリスの
大手スーパーが提案する
健康的な食生活

「LOVE life」は、イギリスのスーパーマーケットWaitroseが健康とウェルビーイングをテーマに販売する、小分けにされた食材やお惣菜のシリーズ。健康的で適切な食事量のコントロールを簡単に楽しく実現することを目的としています。こちらはPearlfisher社が2013年にデザインしたパッケージ。大きなカロリー表示・一貫性のあるレイアウト・写真（または食品そのもの）を効果的に用いることで商品を視覚的に分かりやすく表現し、白い余白とカラフルな配色がフレッシュな世界観をつくり出しています。シンプルな形で棚に並べやすいことも特長です。

LOVE life
Waitrose

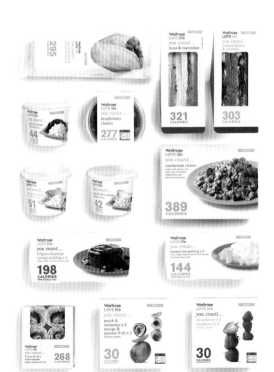

使いやすくしたい

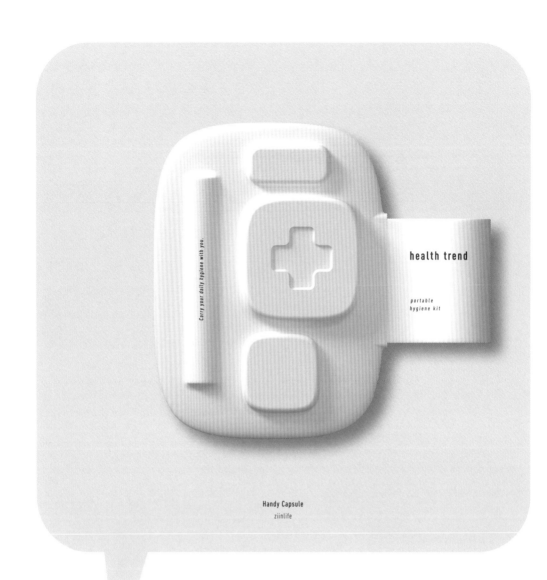

health trend

portable
hygiene kit

Carry your daily hygiene with you.

Handy Capsule
ziinlife

4-2　よりよい生活のために

FOR A BETTER LIFE

パッケージデザインによる
社会への提案

すぐれたパッケージは、時に商品の流通を促進し、時に消費者のライフスタイルに影響を与えます。隙間なく積み重ねられる容器は輸送・保管・陳列を容易にします。コンパクトな容器は日常的に携帯されるようになるかもしれません。パッケージデザインを通じて、新しい社会や暮らしのありかたを提案できます。

COVID-19の流行から
考案されたアイデア

上海のデザインスタジオ ziinlifeを率いるデザイナー Kiran Zhu さんは、COVID-19の大流行を受けて、携帯できる衛生キット「Handy Capsule」を考案しました。使い捨てマスク・手指の消毒剤・ステッカー体温計・アルコール綿の4つがセットになっています。体温計とアルコール綿の蓋は、繰り返し貼って剥がせる素材でできており、単体でも携帯しやすい仕様です。

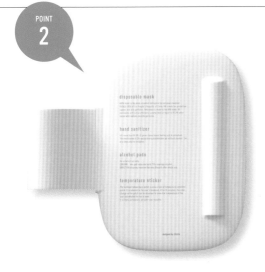

持ち運びやすい
カプセル型のケース

柔らかな小石のようなフォルムのケースは、12.5×9×2.5cmと、携帯しやすいサイズで、4種類のアイテムがきれいに収まるようにアルミシートを型押ししてつくられています。留め具に内蔵されたマグネットにより開閉も簡単。側面に付いているベルトを使ってバッグなどに付けて持ち運ぶこともできます。衛生用品セットを日常で持ち歩きやすいものにすることが、このデザインの重要な狙いでした。

自然と使いたくなるものを
デザインする

基本的に公衆衛生用品は専門的・閉鎖的な分野のプロダクトであるため、人々が関心を持つのは大きな危機に直面したときだけなのかもしれません。しかしKiranさんは「医療品が日用品としてよりファッショナブルで美しいものになれば、人々にとって親しみやすいものになるでしょう」といいます。将来的に感染症の危機が過ぎ去ったとしても、人々が自ら衛生習慣を身に付けることが当たり前になる社会を目指して考案されました。

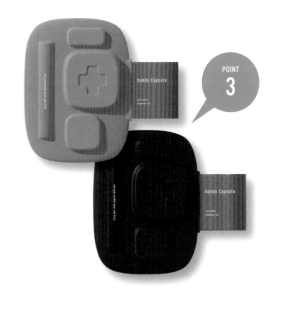

使いやすくしたい

流通革命を起こした コンテナという箱

20世紀最大の発明のひとつといわれる「コンテナ」。
規格化された箱を用いたことで、世界の輸送と経済は大きく変化しました。

コンテナとは

コンテナとは、輸送貨物のユニット化を目的として
つくられた金属製の箱のこと。高い強度を持ち、積
み替えが容易に行える構造です。船に積載する「海
上コンテナ」40フィートサイズ1つの最大総重量は
30トンにも達しますが、大型船ではこれを10段積み
重ねることもあり、さらに航海中の揺れによる負荷
が加わることを考えると、およそ600トンもの荷重
に耐える強度が必要です。また船上では常に海水や
天日にさらされるため、強い耐久性を備えています。

システム化された箱が
人間の生活を変える

サイズの異なる輸送物の荷役作業を人力で行っていた
ころ、海上輸送では港での作業に最もコストがかかっ
ていました。1956年、運送会社を経営していたアメリ
カ人の実業家マルコム・マックリーン氏は、トレーラー
トラック運送で用いられていたコンテナだけを船に
積んで運ぶ海上輸送を開始しました。

国際的に標準化された規格のコンテナが使われるよう
になると、最低限のコストで荷物を輸送するシステム
が確立されました。コンテナは、船・鉄道・トレーラー
などにそのまま乗せられ、目的地に到着するまで扉が
開けられることが無いため、材料や製品を効率的かつ
安全に保管・輸送できます。また、現在の港での作業
はほとんどがコンピューターの指示によるもので、荷
役にかかる時間は驚くほど短縮されています。

モノを安く、安全に運べることは、人々に大きな影響
を与えました。企業にとって輸送費は重要視すべきも
のではなくなり、土地と人件費の安い地方や海外に工
場を建てるようになりました。消費者は安い輸入品を
簡単に手にいれられるようになり、世界的に生活水準
が上がりました。

箱のサイズの統一とシステムの確立がここまで人間の
生活に大きな影響を与えることは、1956年当時、マル
コム氏も予想していなかったことでした。

参考：『コンテナ物語』（日経BP）

緊急時に簡易テーブルになるパッケージ

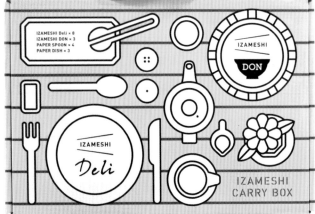

イザメシ
キャリーボックス
杉田エース

災害時に備えた長期保存食「イザメシ」の肩掛けキャリーボックス。中には紙皿・スプーンが同梱されており、箱自体も簡易テーブルとして活用可能。被災時の大変な時こそ、美味しく楽しい食事が人をポジティブな気持ちにさせてくれるはずです。

リユース可能な折りたたみ式ボトル

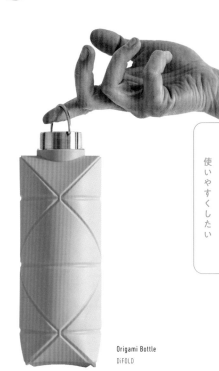

使いやすくしたい

Origami Bottle
DiFOLD

テック系スタートアップ事業 DiFOLD が提案する折りたたみ式のボトル「Origami Bottle」。従来の使い捨てのドリンクボトルに代わるリユース可能なボトルを、という想いから生まれました。三角形のパターンを利用した独自開発の折りたたみ構造は特許出願中。コンパクトになりながらも、ボトル状に広げた時には確実に安定性を保つことができます。

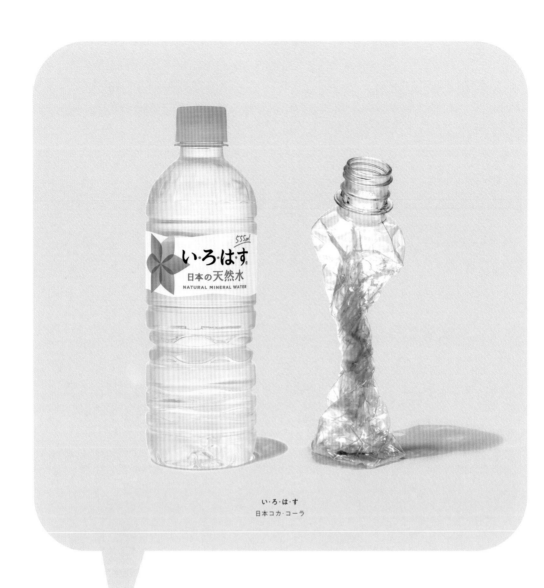

い・ろ・は・す
日本コカ・コーラ

4-3　地球環境を考える

THINK ABOUT FUTURE

人間と地球のために
パッケージができること

中身を取り出せば不要になるのはパッケージの宿命といえます。廃棄方法によっては環境に悪影響を与えてしまいます。リサイクル素材の再利用、燃焼時に有害物質が発生しない素材の選択、FSC森林認証紙（P146）の使用、消費者が再利用しやすいデザインの提案など、地球環境を考えてできることはたくさんあります。

POINT 1

持続可能なライフスタイル
「ロハス」

「い・ろ・は・す（I LOHAS）」は、おいしさと環境配慮の両立をコンセプトにしたミネラルウォーターです。LOHASとは "lifestyles of health and sustainability" の頭文字の略語で、健康で持続可能な生活様式のこと。物事のはじまりを表す「いろは」とロハスをあわせた商品名には、これからの生活のあり方をひとつずつ考えていこうという意識が込められています。

手で簡単にしぼれる、薄いボトル

POINT 2

手にした瞬間に「薄い」と分かるボトルが、い・ろ・は・すの特徴です。従来に比べ樹脂使用量を約40％も削減し、可能な限り薄くしたボトルは、555mlサイズで12gの軽さ。誰でも簡単に絞ってちいさくすることができ、スムーズなリサイクルに繋がります。ボトルにくびれを設けることで、耐久性をもたせています。

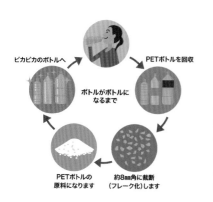

POINT 3

100%の
リサイクルを目指して

コカ・コーラ社は「World Without Waste（廃棄物ゼロ社会）」の実現を目指しています。具体的には、2030年までに「ボトル to ボトル（左図）」の割合を90％にまで高めることや、自社の全てのペットボトル原料を100％サステナブル素材（リサイクルPET樹脂・植物由来PET樹脂など）に切り替えることなどを目標としています。2020年には、555mlのい・ろ・は・すボトルにおいて、リサイクルペット素材を100％用いることに成功しました。

使いやすくしたい

145

森を守る「FSC®森林認証紙」

FSC®（Forest Stewardship Council®：森林管理協議会）は、責任ある森林管理を世界に普及させることを目的に設立された国際的な非営利団体です。FSCマークは、国際的に認められた以下の2つの厳しいチェック基準をクリアした製品だけに付けられています。

森林を管理する人のための
FM認証

「FSC10の原則」を守って森が管理されているかどうかをチェックします。

1 法律や国際的なルールを守っていること

2 働く人の権利や安全が守られていること

3 先住民族の権利を尊重していること

4 地域社会を支えよい関係を築いていること

5 さまざまな森の恵みを活かし、それらを絶やさないこと

6 豊かな森の自然環境を守ること

7 いろいろな意見を聞きながら、森の管理を計画すること

8 森や管理の状態を定期的にチェックすること

9 環境や文化などその森が持つ大切な価値を守ること

10 環境に配慮した管理活動をきちんと実施していること

木を加工する人、売買する人の
CoC認証

製品が完成するまでのすべてのプロセスで、ルールを満たした材料だけを使ってつくっているかどうかをチェックします。

木材や紙のリサイクルは大切ですが、永久に再利用できるわけではありません。
FSC®認証製品が市場に増え、企業や生活者による購入が進めば、適切に管理されながら利用される森林が増えます。
そうすれば、森林の破壊や劣化を招くことなく、木材・紙を活用し続けることができるでしょう。

サトウキビの搾りカスからつくられる「バガス紙」

10万t
バガスパルプ

= **300万本**
立木

= **40万t**
CO_2

サトウキビから、砂糖を搾汁したりバイオマスエタノールを抽出すると、茎や葉などの大量の搾りカスが発生します。これが「バガス」と呼ばれるもので、年間約12億トン生産されるサトウキビから約1億トンのバガスが発生します。一部はボイラーでの燃料となり、砂糖などの製造の動力源となりますが、残りは廃棄されています。この余剰バガスは木材と同様、紙の原料であるパルプになります。五條製紙株式会社はこれに着目し、様々な特性をもつバガス紙を開発しています。原料メーカーのバガスパルプ製造工場ではバガスを助燃剤として機械の稼働エネルギーの一部にしており、東南アジアの農園ではサトウキビの効果的な育て方を教育し、農家の自立を促す取り組みを進めています。

協力：FSCジャパン / 五條製紙株式会社

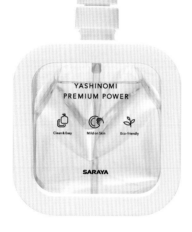
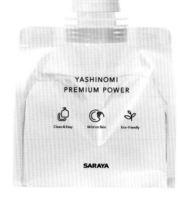

ヤシノミ洗剤
プレミアムパワー
サラヤ

「人と地球にやさしい」をコンセプトに生まれたヤシノミ洗剤は、生分解性にすぐれたヤシの実由来の洗浄成分を使用しており、洗浄に不要な成分は含んでいません。1982年にはゴミの少量化と省資源にいち早く着眼し、食器用洗剤としてはじめての詰替えパックを発売しました。2016年にプロダクトデザイナーの村田智明さんと共同開発した容器は、パックをホルダーにはめこむだけで簡単に付け替えることができる、シンプルでスマートな構造。衛生的で手軽に使いやすく、地球環境にもやさしい、食器用洗剤の新しいかたちを提案しています。

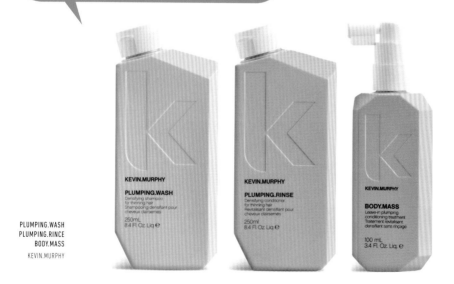

PLUMPING.WASH
PLUMPING.RINCE
BODY.MASS
KEVIN.MURPHY

ヘアケアブランドのKEVIN.MURPHYは、2019年から、海洋廃棄プラスチック（OWP）を100%リサイクルした素材で、自社のシャンプーやリンスの容器を製造しています。四角いボトルは、一般的な丸いボトルに比べてプラスチック使用量を40%削減できました。このボトルは箱に隙間なく詰めてコンパクトに出荷することができるため、輸送時の二酸化炭素排出量の削減にも役立っています。

使いやすくしたい

資料編

パッケージデザインアワード・紹介サイト

JPDA（公益社団法人 日本パッケージデザイン協会）

https://www.jpda.or.jp/

パッケージデザインに関わる人と企業のための団体。デザインコンペ、年鑑の発行、展覧会やセミナーの開催、調査研究、国内及び国際交流、広報活動など多岐にわたる活動から、パッケージデザインの活性化を目指します。

DIELINE

https://thedieline.com/

ロサンゼルスに拠点を置く、世界中のパッケージデザインを紹介するWebサイト。デザインの革新性や創造性を共有するための場として生まれました。デザインコンペや、年に一度のパッケージデザインイベントも開催。

TOPAWARDS ASIA

https://www.topawardsasia.com/

アジアの優れたパッケージデザインを表彰するアワード。団体側から招待された作品のみが評価されるというユニークな審査の体制をとっており、他のアワードでは評価されない多様なデザインの紹介を目指しています。

Pentawards

https://pentawards.com/

ベルギーのブリュッセルに拠点を置く、パッケージデザインに特化した世界初の国際的なアワード。パッケージという媒体の重要性を世界中に広めていくことを目的に、2007年、エブラール夫妻によって設立されました。

Packaging of the World

https://www.packagingoftheworld.com/

世界中のパッケージデザインを紹介するWebサイト。飲料や食品などのカテゴリや、国・素材による絞り込み検索が充実。世界中のクリエイティブエージェンシーやデザイナーが日々パッケージデザインを投稿しています。

Lovely Package

http://lovelypackage.com/

世界中のパッケージデザインを紹介するWebサイト。シンプルで分かりやすいページ構成で、世界各国のデザイナーが投稿したパッケージデザインを閲覧できます。カテゴリごとの検索や、Web内検索も可能です。

海外の製紙会社など

日本の紙商社・製紙会社 → P78 個性的な紙と出会えるショールーム

G.F.Smith

https://www.gfsmith.com/

独自のクリエイティブな製品で、世界中のデザイン・印刷業界から定評のある、イギリスの老舗紙卸会社。1885年の創業時から、紙のもつシンプルな美しさと無限の可能性にこだわり続け、その価値を提供しています。

Mohawk

https://www.mohawkconnects.com/

封筒・上質紙・特殊紙を製造している北アメリカの製紙会社、モホークファインペーパーズ。日本では「スーパーファインスムース」や玉子の殻のような風合いをもつ「スーパーファインエッグシェル」などが輸入されています。

Arjowiggins

https://arjowigginscreativepapers.com/

アルジョウィギンス社は、1770年に設立された製紙会社。日本では、特徴的な質感の「キュリアスマター」「キュリアススキン」や、ヨーロッパの伝統的なビジネスペーパー「コンケラー」「リーブ」などが輸入されています。

GMUND

https://www.gmund.com/

南ドイツのグムンド町で1829年に創業された製紙会社。世界中から選りすぐった原材料を用いて、職人が時間をかけて生み出す最高級の紙は、多くのラグジュアリーブランドがパッケージや招待状などに愛用しています。

IGGESUND

https://www.iggesund.com/

イグスンド・ペーパーボード社は、世界を代表する2つの板紙「インバーコート」と「インカダ」を製造しています。高い耐久性があり、パッケージをはじめ多様なデザインに対応できる板紙で、世界中で広く用いられています。

PANTONE

https://www.pantone.com/

パントンは、デザイン・印刷業界において、世界中で一貫した色を選択・再現するためのカラーツールを供給しています。オンラインショップでは、それらのカラーやデザインを活用した多様なプロダクト製品も販売されています。

フォント開発・販売会社

モリサワ

https://www.morisawa.co.jp/

フォントやオンデマンド印刷システムの開発や、電子書籍のソリューションなどを提供する会社。1,000以上の書体を年間契約で使用できるライセンス「MORISAWA PASSPORT」は多くのデザイナーに愛用されています。

Fontworks（フォントワークス）

https://fontworks.co.jp/

時代や環境に合った文字を提供し、日常に新たな価値を生み出すことを目指すフォント制作会社。日本語フォント・多言語フォントを合わせた6,000以上の書体を年間契約で使用できるライセンス「LETS」を提供しています。

Type Project（タイププロジェクト）

https://typeproject.com/

日英バイリンガルのデザイン誌「AXIS」のためのフォント「AXIS Font」を2001年に開発した後、「横組みに特化した明朝体」など独自性の高い文字開発を行っています。年間契約ライセンス「TPコネクト」を提供しています。

字游工房

http://www.jiyu-kobo.co.jp/

写真植字会社「写研」の社員であった鈴木勉・鳥海修・片田啓一の3名が独立し、自由に文字をつくりたいという想いを込めて設立した企業。「游明朝体」「游ゴシック体」などを開発。現在はモリサワグループに属しています。

My Fonts

https://www.myfonts.com/

130,000以上の欧文フォントを取り扱うオンラインストア。フォントはそれぞれの個性に合わせたレイアウト例とともに紹介されており、デザイナーの的確なフォント選びをサポートします。画像からのフォント検索も可能。

Monotype

https://www.monotype.com/jp

世界最大級のフォントメーカー。LinotypeやITCなどを傘下に収め、Helvetica、Times New Roman、Gill Sansなど数々な著名なフォントを提供するとともに、企業ブランディングや技術・知識の提供に携わっています。

様々な印刷加工会社

福永紙工

https://www.fukunaga-print.co.jp/

厚紙印刷・打ち抜き・貼り・レーザーカット加工などを得意とする会社。紙の可能性を模索する取り組みとして、様々なクリエイターと恊働し、工場の技術を活かしたオリジナル製品の企画・開発・製造・販売を行っています。

モリタ

http://www.hakop.jp/

紙箱や、自社オリジナルの紙製雑貨などを製造販売する会社。厚さ2mmの板紙に、斜め45度のV字の切り込みを入れて折ることで、箱の角をシャープな直角に仕上げる「Vカットボックス」の製造も行っています。

ハグルマ

https://www.haguruma.co.jp/store

オンラインストア「ハグルマストア」では、封筒・名刺・シール・パッケージなどに、個人が作ったデザインデータなどを印刷加工するサービスを提供しています。板紙の四隅をホッチキスで止めたホッチキス箱も制作可能。

コスモテック

https://note.com/cosmotech

箔押し加工や空押し加工を得意とする印刷会社。P72の限定品ポメラのパッケージとステッカーに箔押し加工を行ったのはこの会社です。自社オリジナルの、多様な箔押しが施された紙製雑貨なども製造販売しています。

三光紙器工業所

https://sanko-shiki.co.jp/

パッケージの企画・製造からアッセンブリ・出荷代行までをトータルに行う会社。箱の製造について日々研究と工夫を重ねており、機械での大量生産が可能な、独自の高精度の貼り箱「スマートエッジボックス」なども開発。

JAM

https://jam-p.com/

リソグラフやシルクスクリーンなどの孔版印刷に特化した印刷会社。一般的にはタブーとされる印刷のずれや掠れなどを「味」と捉え、印刷をこれまでよりも身近で楽しい存在として「遊ぶ」ための提案を行っています。

クレジット

表記の見方 掲載した写真の商品名／発売元の社名／制作したデザイン会社（または個人）のお名前、および担当／その他
担当略記号 pl. プランナー　cd. クリエイティブディレクター　ad. アートディレクター　d. デザイナー
　　　　　　　pd. プロダクトデザイナー　il. イラストレーター　p. フォトグラファー　c. コピーライター

第1章　大事にしたい

P16-17：「いせ辰 ぽち袋」／菊寿堂いせ辰

P17：「ぽちおかき」／株式会社 赤坂柿山　※掲載写真は2021年2月現在のもの

P19：「紙漉き職人・水引職人とつくるご祝儀袋【あわじ返し5本】」「紙漉き職人・水引職人とつくるご祝儀袋【輪結び5本】」／ノットスタンダード株式会社／ad. d. 長浦ちえ

P20-21：「百菓行李」／株式会社鈴懸

P23：「KOBAKO」／アマン東京／エグゼクティブ ペストリーシェフ：宮川佳久／© アマン東京

P23：「福寿園 京都本店 ギフトパッケージ」／株式会社福寿園／鹿目デザイン事務所　ad. d. 鹿目尚志　d. 徳留一郎　d. 大上一重

P24-25：「aibo」／ソニー株式会社／d. 廣瀬賢一、前坂大吾、辻 哲朗、鈴木あや

P26：「クッションサン」／sanodesign／制作：sanodesign／cd. 佐野 正／製造：東北紙業社

P26：「はぁとぷち®」／川上産業株式会社／制作：川上産業株式会社

P26：「コンフェッティ」／Meri Meri（アイハラ貿易）

P26：「食べられる緩衝材」／有限会社 あぜち食品／制作：大阪シーリング印刷株式会社

P27：「線香花火筒井時正　花々」／筒井時正玩具花火製造所株式会社／制作：筒井時正玩具花火製造所

P27：「OYAKOSAJI（おやこさじ）」／株式会社 山のくじら舎／d. 長砂 佐紀子

P28-29：庖丁工房タダフサ「基本の3本、次の1本」HK-2万能170mm（三徳）／株式会社タダフサ／pl. cd. 中川政七（中川政七商店）／ad. 廣村正彰（廣村デザイン事務所）／本体・パッケージ pd. 柴田文江（Design Studio S）／p. 太田拓実

P31：「CODE EGG」／RUBEN ALVAREZ／制作：ZOO STUDIO,S.L／ad. GERARD CALM d. JORDI SERRA

P31：「集中線段ボール」／株式会社 スタームービング／d. OrderDesignStudio inc. タルマユウキ

P34：「甘露竹」／株式会社 鍵善良房

P34：「水仙粽」／御ちまき川端道喜

P35：「塩むし桜鯛」／株式会社 志ほや

P36-37：「卵つと」／工房ストロー／高橋伸一

P37：「Eggbox」／Otília Erdélyi／d. Otília Erdélyi p. Milán Rácmolnár／© Otília Erdélyi

P37：「"Gogol Mogol" eggs」／prototype／KIAN GROUP RUSSIA／ad. Kirill Konstantinov d. Evgeniy Morgalev and Andrey Kalashnikov／© KIAN GROUP RUSSIA

P37：「Happy Eggs」／prototype／pl. cd. ad. d. pd. il. p. c Maja szczypek, designed at Academy of Arts in Warsaw／© Maja Szczypek

P38：「J1-BOX」「オルピタ」「P-BOX」／ジャパン・プラス株式会社／制作：ジャパン・プラス株式会社（3製品共通）

P39：「Tempo Drop」／株式会社100percent／意匠箱デザイン：太田和宏

第2章　魅力的にしたい

P44-45：「コカ・コーラ 350ml缶」／日本コカ・コーラ株式会社／写真提供：日本コカ・コーラ株式会社

P46：「明治おいしい牛乳」／株式会社 明治／ad. 佐藤卓（株式会社TSDO）／d. 佐藤卓、三沢紫乃、鈴木文女（株式会社TSDO）

P46：「森永のおいしい牛乳」／森永乳業株式会社／LANDOR & FITCH

P46：「雪印メグミルク牛乳」／雪印メグミルク株式会社／株式会社電通／株式会社たき工房

P46：「農協牛乳」／協同乳業株式会社／麹谷宏

P47：「カロリーメイト」／大塚製薬株式会社／株式会社ライトパブリシティ／ad. d. 細谷 巌／タイポグラファー：深野 匡

P47：「ポカリスエット」／大塚製薬株式会社／d. ヘルムート シュミット

P47：東京ばな奈「見ぃつけたっ」／株式会社グレープストーン

P48-49：「ギャツビー　ムービングラバー」／株式会社マンダム

P51：「Gokuri ピーチ」「Gokuri バナナ」「Gokuri グレープフルーツ」「Gokuri アップル」／サントリー食品インターナショナル株式会社／制作：サントリーコミュニケーションズ株式会社

P51：「ふやき御汁 宝の麩」／株式会社 加賀麩不室屋

P52-53：「キリン 生姜とハーブのぬくもり麦茶moogy」／キリンビバレッジ株式会社／制作：キリンビバレッジ株式会社　寺島愛子・遠藤楓

P54：「STARBUCKS RESERVE® Coffee」／スターバックス コーヒー ジャパン株式会社

P55：「紀文素材缶」／株式会社 紀文食品／ad. d. 松永真／il. 大西洋介 ※本商品は現在販売されておりません

P55：「ブラックブラックガム」／株式会社ロッテ／ENJIN TOKYO／cd. ad. d. 株式会社つと 近藤洋一

P56-57：「Ty Nant Water Bottle」／Ty Nant／d. Ross Lovegrove p. John Ross

P58：「CONCRETE（コンクリート）」COMME des GARÇONS PARFUMS（コム デ ギャルソン・パルファム）／株式会社 コム デ ギャルソン

P58：「モスキーノ フレッシュクチュール オーデトワレ／MOSCHINO FRESH COUTURE EAU DE TOILETTE」／インターモード川辺 フレグランス本部／モスキーノ cd. ジェレミー・スコット

P58：「ティファニー オードパルファム」／製造元：Coty Inc. 販売元：ブルーベル・ジャパン株式会社 香水・化粧品事業本部／デザイン開発：Tiffany & Co. と Coty Inc.の共同デザイン（Co-designed by Tiffany & Co. and Coty Inc.）／協力会社：ティファニー・アンド・カンパニー・ジャパン・インク

P59：「いいちこ フラスコボトル」／三和酒類株式会社

P59：「コカ・コーラ コンツアーボトル」／日本コカ・コーラ株式会社／写真提供：日本コカ・コーラ株式会社

P60-61：「錦鯉」／今代司酒造株式会社／cd. 葉葺正幸（株式会社和僑商店ホールディングス）／cd. 田中洋介（今代司酒造株式会社）／ad. d. 小玉 文（BULLET Inc.）／書家：華雪

P63：「チョンマゲ羊羹」／Masahiro Minami Design／cd. ad. d. c. 南 政宏／主催：東京ミッドタウン

P63：「SpineVodka」／Self-initiated／pl. d. pd. 3D Johannes Schulz

P64-65：商品名「ガリガリ君」 キャラクター名「ガリガリ君」／赤城乳業株式会社／ad.高橋俊之（G.Co.Ltd) d.高橋俊之（G.Co.Ltd) 赤坂朋晃（G.Co.Ltd)／©AKAGI × GARIPRO

P66：「チョコボール」 キャラクター名「キョロちゃん」／森永製菓株式会社／制作：森永製菓株式会社

P66：キャラクター名「M&M'S スポークスキャンディ」／マース インコーポレイテッド（Mars, Incorporated）

P66：商品名「小梅」 キャラクター名「小梅ちゃん」／株式会社ロッテ／画家：林静一

P66：キャラクター名「ペコちゃん」／株式会社不二家／©FUJIYA

P67：キャラクター名「なっちゃん！」／「なっちゃん」／サントリー食品インターナショナル／制作：サントリー食品インターナショナル

P67：「チチヤスヨーグルト、チチヤスヨーグルト低糖」／チチヤス株式会社

P68-69：「ネピア鼻セレブティシュ」「ネピア 鼻セレブマスク」／王子ネピア株式会社／cd. 佐藤仁 ad. 小澤治朗 c. 桃林豊 d. 白鳥絵美、田所睦

P71：「BOSS スーパーブレンド」／サントリー食品インターナショナル株式会社／制作：サントリーコミュニケーションズ株式会社

P71：「風に吹かれて豆腐屋ジョニー」／男前豆腐店株式会社／男前豆腐店株式会社© ※掲載の商品写真は2012年当時のものです。現在このパッケージの商品は購入できません。

P72-73：「デジタルメモ「ポメラ」 生誕10周年記念 スケルトンモデル DM200X（非売品）」／株式会社キングジム／ad. d. 上田歩輝 Totan.

P75：「Crude (Raw)」／Sabadì／ad. Federico Galvani d. Federico Galvani, Anna Rodighiero il. Anna Rodighiero p. Federico Padovani／印刷：Grafiche Cosentino／箔押し：Kurz Luxoro

P75：「明治 ザ・チョコレート」／株式会社 明治／株式会社プロモーションズライト／ad. d. 鈴木奈々恵 c. 山根哲也

P76-77：「かしこ」／ブランドロジスティクス有限会社／cd. 福田毅 ad. d. 左合ひとみ c. 岩永嘉弘 p. 大森恒誠（作品画像撮影）

P79：「Diamond Collection」／prototype／d. cd. ad. Carolin Boström p. Peter Norén

P79：Dick Bruna × amabro「FlavorTea_miffy」「FlavorTea_melanie」／ブランド名：amabro 村上美術株式会社／制作：村上美術株式会社／ad. 鈴木優真 d. 藤原恭子

P80-81：「Hexagon Honey」／This is the concept.／d. Maksim Arbuzov 3D. Pavel Gubin

P83：「獺祭ボンボンショコラ」／株式会社 Mon cher

P83：「Butter! Better!」／concept product／cd. ad. d. pd. c. Yeongkeun Jeong／© Yeongkeun Jeong

P122:「クールミントガム（1960年）」／株式会社ロッテ「クールミントガム（1993年）」／株式会社ロッテ／ad. 佐藤卓（株式会社TSDO）／d. 佐藤卓、三沢紫乃、柚山哲平（株式会社TSDO）cd. 小幡義晴、木全時彦 pl. 岡田行男「クールミントガム（2015年）」／株式会社ロッテ

P122:「キリン 極生」「生黒」／キリンビール株式会社

P123:「果実をたのしむミルフィユ 果実をたのしむ詰合せ 12個入」／株式会社シュクレイ／cd. ad. 河西達也（THAT'S ALL RIGHT.）／il. 北澤平祐

P123:「キッコーマン 特選 丸大豆しょうゆ」「キッコーマン いつでも新鮮 しぼりたて生しょうゆ」／キッコーマン食品株式会社

P124-125:「8PIECES BOX」／NUMBER SUGAR／d. フクナガコウジ

P126:ハーゼルクッキー／株式会社CENTO

P126:「小鯛焼」／株式会社 桃林堂

P127:「デラックスケーキ」／有限会社 鈴屋

P127: green bean to bar CHOCOLATE（左から順に）「COSTA RICA 50% -MILK-」「VIETNAM 70%」「TANZANIA 70%」「日本橋 -抹茶と黒ごま-」「MADAGASCAR 70%」／green bean to bar CHOCOLATE（株式会社ロイヤル・アーツ）／田沼広子／株式会社BONBON SERVICE 江原紀子

P128-129:「心安寺石庭」／非売品／d. 齊藤智法、澤田翔平、稲葉基大、末広豪／p. 中津祐一／TOKYO MIDTOWN AWARD受賞作

P131:「Finca de la Rica」／Finca de la Rica／d. Dorian

P131:「Origami Tea」／Natalia Ponomareva

第4章　使いやすくしたい

P136-137:「アスクル アルカリ乾電池（単1形、単2形、単3形、単4形）」「アスクル ハイパワーアルカリ乾電池 PRO（単1形、単2形、単3形、単4形）」／アスクル株式会社／Stockholm Design Lab／cd. Björn Kusoffsky ad. Fredrik Neppelberg d. Lisa Fleck ※掲載の商品写真は2019年当時のもので、現在は購入できません。

P139:「香よ味」／株式会社大和屋守口漬総本家／d. ピースグラフィックス ad. d. 平井秀和 c. 瀬川真矢 p. サジヒデノブ

P139:「LOVE life」／Waitrose／Pearlfisher Group Creative Director & Founding Partner: Jonathan Ford

P140-141:「Handy Capsule」／ziinlife／Ziinlife d. Kiran Zhu／© Ziinlife

P143:「イザメシ キャリーボックス Deli DON」／杉田エース株式会社／d. groovisions

P143:「DiFOLD Origami Bottle」／DiFOLD／pd. Petar Zaharinov (founders of DiFOLD) c. & Marketing Radina Popova／Brand Identity by Robert Shunev & Photon Graphics／© DiFOLD

P144-145:「い・ろ・は・す」／日本コカ・コーラ株式会社

P147:「ヤシノミ洗剤プレミアムパワー」／サラヤ株式会社／株式会社ハーズ実験デザイン研究所／cd. 村田智明 pd. 伊勢誠

P147:「PLUMPING.WASH」「PLUMPING.RINCE」「BODY.MASS」／KEVIN.MURPHY

第5章　もしかしてなにもしなくてもいい……?

P168:シャンプーバー「モンタルバーノ」「のりのりシーサイド」「ニュー シャンプーバー」／ラッシュジャパン合同会社

P168:「Just Salad Reusable Bowl」／Just Salad LLC／pl. cd. ad. d. pd. il. p. c. Just Salad／© Just Salad

P169:「アサヒ おいしい水」天然水 ラベルレスボトル PET600ml、「アサヒ おいしい水」天然水 ラベルレスボトルPET2.0L、「アサヒ 十六茶 ラベルレスボトル」PET630ml、「アサヒ 十六茶 麦茶 ラベルレスボトル」PET630ml、「『守る働く乳酸菌』ラベルレスボトル」PET100ml／アサヒ飲料

P169:「RePack packaging」／Original RePack／Everything was done in-house collaboratively by the RePack team

索引

あのう……

もしかして

なにも

いい…

しなくても
…？

パッケージのこれから

DO WE NEED PACKAGING?

もしかすると
無くてよいのかもしれない

物を守るため、運ぶため、魅力的にするため、便利にするため。社会的必要から生まれたパッケージは時代とともに変化し、現在では日々大量に製造・消費されています。しかし、その全てが本当に必要なのでしょうか。パッケージのありかたそのものを考えることが、これからのデザイナーには求められています。

POINT 1

要のパッケージ
不要のパッケージ

現代の日本では、ほとんどの商品がパッケージに入った状態で販売されています。お菓子や食品、化粧品や洗剤、割り箸やフォークの入った袋……。商品を保護し、品質を保つために必要となるパッケージですが、削減できる過剰な包装もあるはずです。

昭和の日本では、ボウルを持って豆腐屋に行き、水ごと豆腐を買ってくることがあたりまえでした。プラスチックゴミの問題から使われはじめた今の「エコバッグ」と同じ役割を、ここに見ることができます。

POINT 2

サステナブルな社会と
3R（スリーアール）活動

3R活動とは、右図の3つのRに取り組むことでゴミを可能な限り減らし、ゴミの焼却・埋立処分による環境への悪影響をちいさくし、限りある地球の資源を繰り返し有効に使う社会（＝循環型社会）にしようとする活動です。REDUCE → REUSE → RECYCLEの順に優先順位が高く、近年ではREDUCEとREUSEを目指すパッケージデザインの考え方が増えています。

REDUCE　リデュース　　減らす
製品をつくる際、使う資源の量や廃棄物の発生を少なくすること。パッケージ自体を無くすこと、マイバッグを持参して不要な包装を断ることなどが該当します。

REUSE　リユース　　繰り返し使う
いちど使用した製品や部品などを繰り返し使用して廃棄物を減らすこと。フリーマーケットなどでの中古品の販売や、ビール瓶・牛乳瓶の回収・再利用などが該当します。

RECYCLE　リサイクル　　再資源化する
廃棄物を再び原材料やエネルギー源として有効利用すること。瓶・缶・ペットボトル・古紙などを家庭から資源ごみとして出すことで、分別回収された後リサイクルされています。

さて、パッケージは無くてよいのか。

私は、パッケージとパッケージデザインが好きです。気持ちを込めて人にモノを贈ろうとするとき、「剥き出しではなく、包みたい」と考える人の気持ちが好きです。慶事と弔事で包み方を変えることで想いを込める文化や、その文化が時を経て受け継がれていることが好きです。また常識だけにとらわれず、自由な発想で人を楽しませようとする粋なアイデアが好きです。はたまた実直に、誰でも使いやすいように、蓋が開けやすいように、便利な構造を研究し改良を続ける人たちが好きです。一方で、パッケージのあり方から社会を変えていけると皆に提案・先導する行動が素晴らしいと感じます。この本において、様々なパッケージを章ごとに分類し紹介してきたのは、「パッケージのデザインのあり方は、人間の生き方がそれぞれ違うように多様である」と、これからパッケージデザインをする皆さんに知って欲しかったからです。それは「パッケージデザインを無くす」という発想においても同様です。この本を読んだ皆さんが、自分自身の哲学を持って、パッケージデザインに向き合ってくれることを願っています。

シャンプーバー
「モンタルバーノ」（右）
「のりのりシーサイド」（左）
「ニュー シャンプーバー」（下）
LUSH

包装しない「ネイキッド革命」

ナチュラルコスメブランドLUSHは早くから環境問題に着眼し、容器にいれない、包装を行わない「ネイキッド」コスメの開発に取り組んできました。固形のシャンプー「シャンプーバー」は直径6cmほどの大きさですが、これ1個でリキッドシャンプーのボトル3本分に相当し、プラスチックの使用削減に繋がります。LUSHは、可能な限り包装や容器を使用しない販売方法を模索しています。

reusable bowl
just salad

繰り返し使いたいサラダボウル

「just salad」は、サラダやスムージーなどヘルシーで新鮮な食事を提供するカジュアルレストラン。ニューヨーク・フロリダなどアメリカを中心に41店舗を展開しています。同社の環境保護への取り組みの象徴が、このリユース可能なサラダボウル。1ドルで購入でき、持参して使うたびに無料でサラダにトッピングをしてもらえます。この取り組みにより毎年34,000kg以上のプラスチック使用削減に成功し、2017年には環境保護庁のWasteWise Awardを受賞しました。

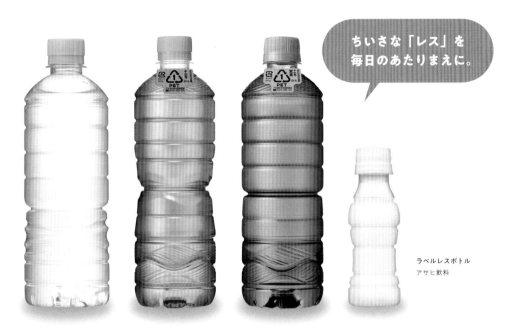

ちいさな「レス」を
毎日のあたりまえに。

ラベルレスボトル
アサヒ飲料

アサヒ飲料では、24本入りケース（および2ℓ9本入り・100㎖30本入り）で販売するペットボトル
飲料において、ラベルを無くした「ラベルレスシリーズ」を販売しています。2020年4月からは、
資源有効利用促進法の改正（法定表示が外装に記載されている場合、個別容器への表示マークを省略で
きる）に伴い、「おいしい水（左）」のちいさなシールも無くなりました。リサイクル識別表示マークは
ボトルに直接刻印されています。リサイクルする人に手間をかけさせず、地球環境にも優しい提案です。

配送袋をリユースする時代へ。

フィンランドのデザイナー Juha
Mäkeläさんは、ネット通販で
使用される配送袋のゴミ問題に
着眼し、再利用可能な配送袋
「RePack（リパック）」を開発し
ました。消費者は商品を取り出
した後、空の袋をポストに投函
して返却できます。防水性と耐
久性のある柔らかいポリプロピ
レンで出来ており、清掃を経て、
往復40回の配送に耐えられます。

Re Pack
RePack shop

ああでも
ない
こうでも
ない

著者プロフィール

小玉 文 (こだま・あや)

BULLET Inc. 代表。1983年大阪生まれ。東京造形大学グラフィックデザイン専攻
領域を卒業後、AWATSUJI designに7年勤務。2013年に株式会社BULLETを設立。
特殊な紙や印刷加工を駆使した「手に触れて感じることのできるデザイン」と
ロックンロールをこよなく愛する。東京造形大学にて教鞭をとり、パッケージデザ
インの魅力を伝えている。主な受賞歴にONE SHOW、Pentawards、Cannes Lions、
D&AD、Red Dot、iF Design、GERMAN DESIGN AWARD、グッドデザイン賞など。

制作スタッフ

[装丁・本文デザイン]	小玉 文（BULLET Inc.）
[編集制作]	生田信一（ファーインク）
[DTP協力]	生田祐子（ファーインク）
[協力]	大嶋芽衣、加藤瑠菜、金本真美、鹿子木 蓮、
	小玉 佑、長 巳智、野村正治、右山真樹子
[編集長]	後藤憲司
[担当編集]	泉岡由紀

パッケージデザインの入り口

2021年10月1日 初版第1刷発行

[著者]	小玉 文
[発行人]	山口康夫
[発行]	株式会社エムディエヌコーポレーション
	〒101-0051 東京都千代田区神田神保町一丁目105番地
	https://books.MdN.co.jp/
[発売]	株式会社インプレス
	〒101-0051 東京都千代田区神田神保町一丁目105番地
[印刷・製本]	図書印刷株式会社

Printed in Japan
© 2021 Aya Codama All rights reserved.

カスタマーセンター

造本には万全を期しておりますが、万一、落丁・乱丁などがございましたら、
送料小社負担にてお取り替えいたします。
お手数ですが、カスタマーセンターまでご返送ください。

落丁・乱丁本などのご返送先

〒101-0051
東京都千代田区神田神保町一丁目105番地
株式会社エムディエヌコーポレーション
カスタマーセンター
TEL：03-4334-2915

書店・販売店のご注文受付

株式会社インプレス
受注センター
TEL：048-449-8040
FAX：048-449-8041

内容に関するお問い合わせ先

株式会社エムディエヌコーポレーション
カスタマーセンター メール窓口

info@MdN.co.jp

本書の内容に関するご質問は、Eメールのみの受付となります。メールの件名
は「パッケージデザインの入り口 質問係」とお書きください。電話やFAX、
郵便でのご質問にはお答えできません。ご質問の内容によりましては、しば
らくお時間をいただく場合がございます。また、本書の範囲を超えるご質問
に関しましてはお答えいたしかねますので、あらかじめご了承ください。

ISBN978-4-295-20210-3　C3070